TIME TUNNEL SERIES
Vol.21

ガーディアン・ガーデン&クリエイションギャラリーG8
タイムトンネルシリーズ　Vol.21
五十嵐威暢展「平面と立体の世界」
2005年10月31日→11月25日

JN118934

監修：大迫修三

タイムトンネルシリーズ Vol.21　五十嵐威暢展『平面と立体の世界』

2005.10.31|月|–11.25|金| 11:00–19:00　土·日·祝祭日休館|水曜日20:30終了|入場無料

[第1会場] クリエイションギャラリーG8 ［地図］ 104-8001 東京都中央区銀座8-4-17リクルートGINZA8ビル1F tel:03-3575-6918 [第2会場] ガーディアン·ガーデン ［地図］ 104-0061 東京都中央区銀座7-3-5リクルートGINZA7ビルB1F tel:03-5568-8818 http://www.recruit.co.jp/GG/
主催:クリエイションギャラリーG8＋ガーディアン·ガーデン　協力:五十嵐威暢シリーズ展実行委員会　五十嵐威暢の故郷·北海道と東京で様々な展覧会とイベントを開催。2005.10–12「五十嵐威暢シリーズ展—デザインとアートの軌跡—」公式ウェブサイト:http://www.takenobuigarashi.jp/

展覧会ポスター

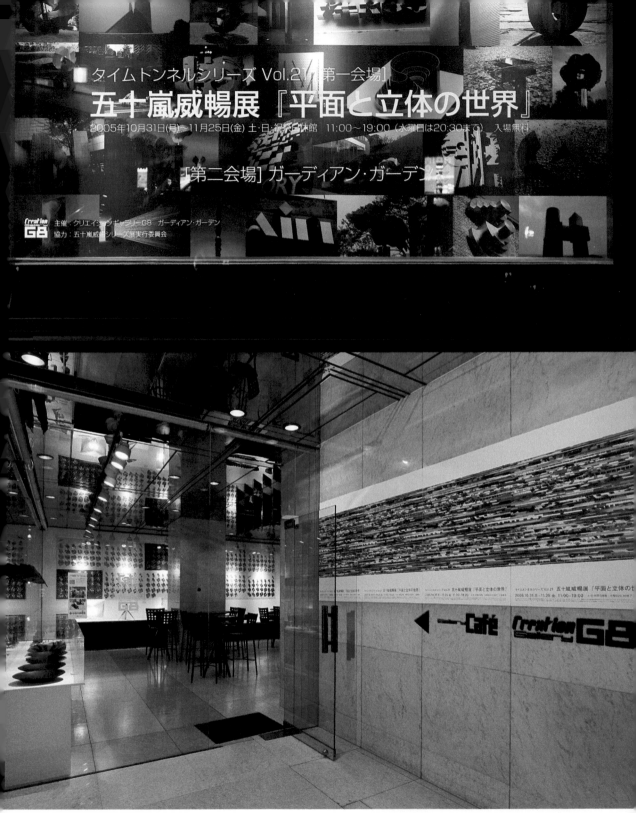

クリエイションギャラリーG8 エントランス

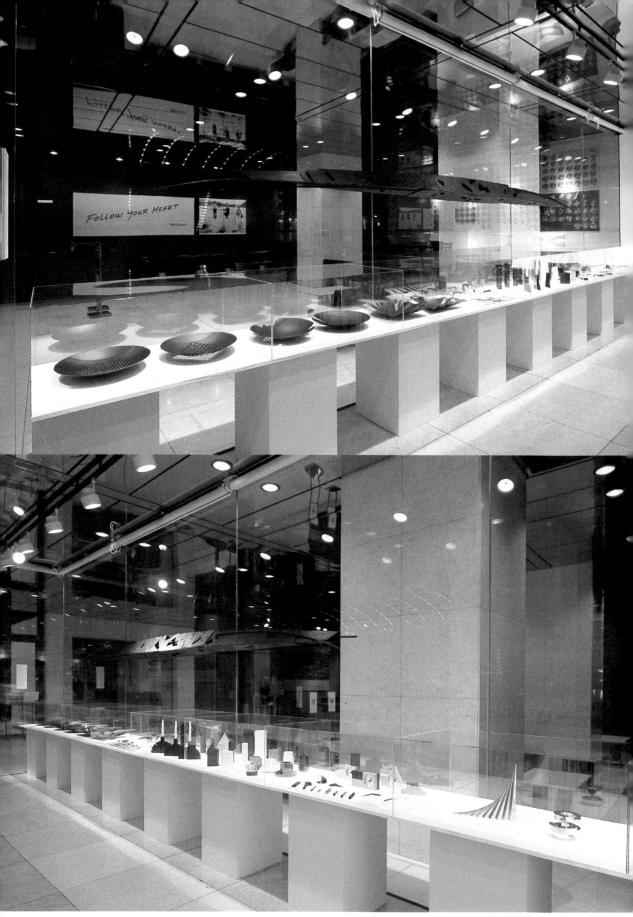

クリエイションギャラリーG8 ルーム1

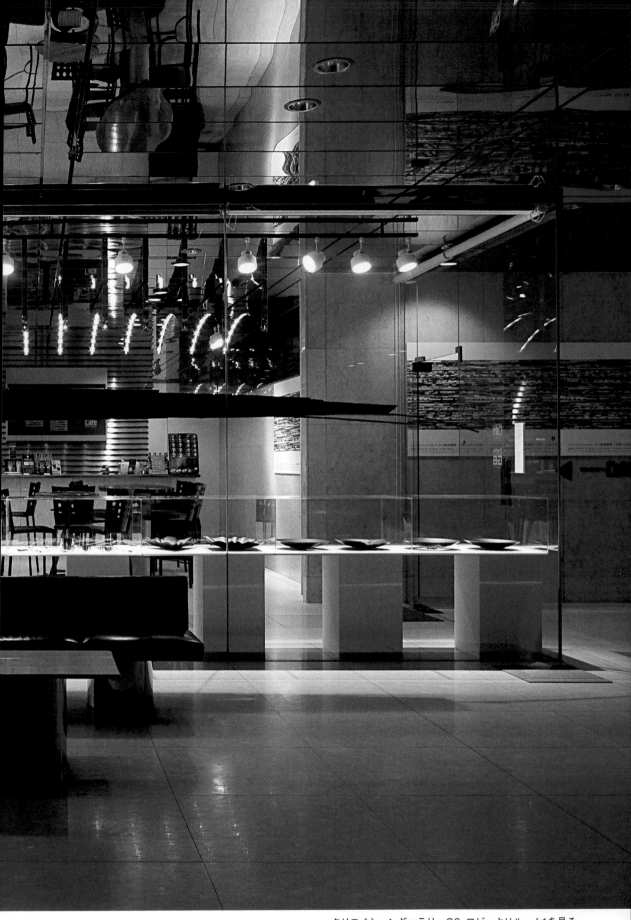

クリエイションギャラリーG8　ロビーよりルーム1を見る

クリエイションギャラリーG8 ルーム1

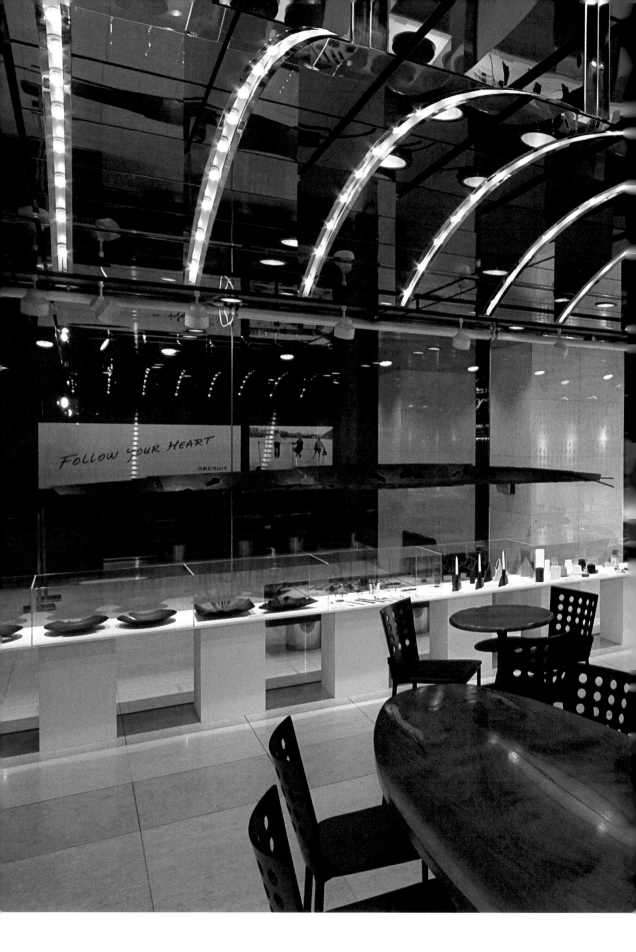

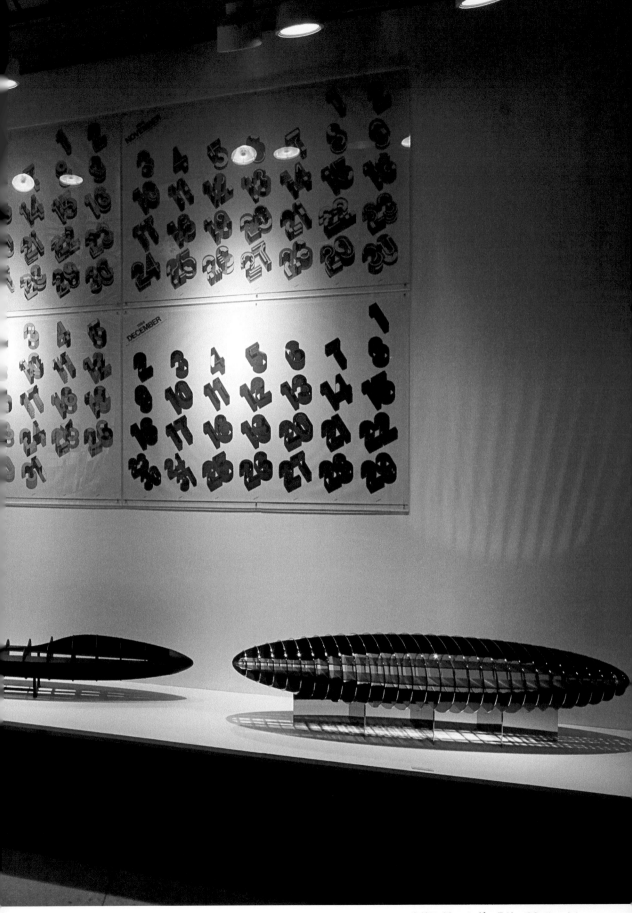

クリエイションギャラリーG8 ルーム1

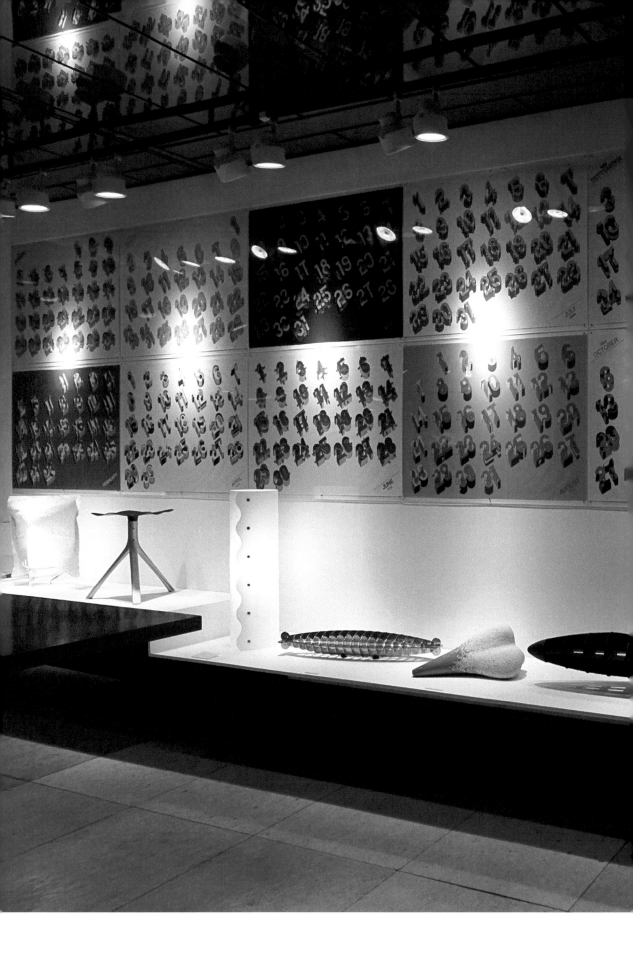

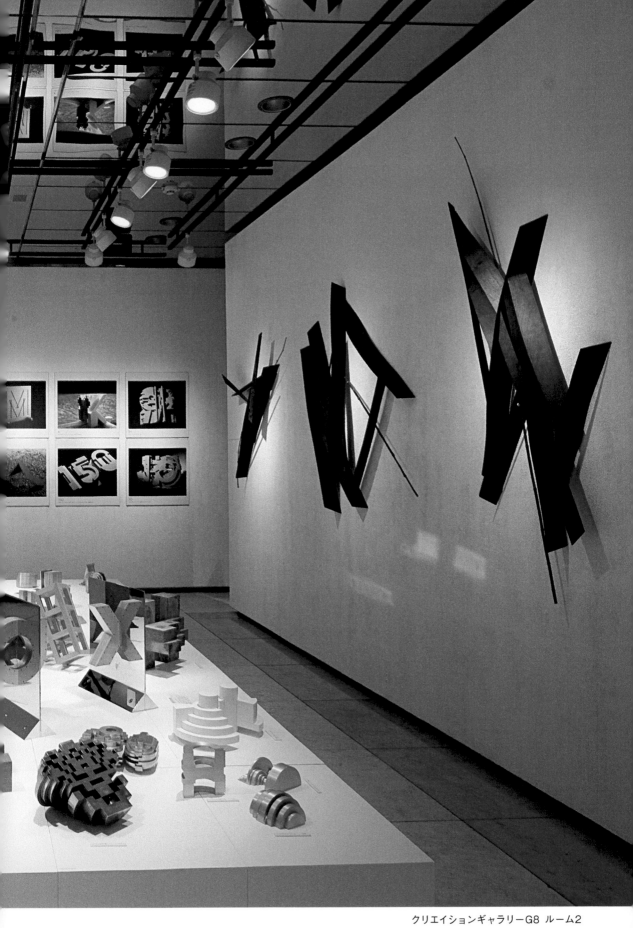

クリエイションギャラリーG8 ルーム2

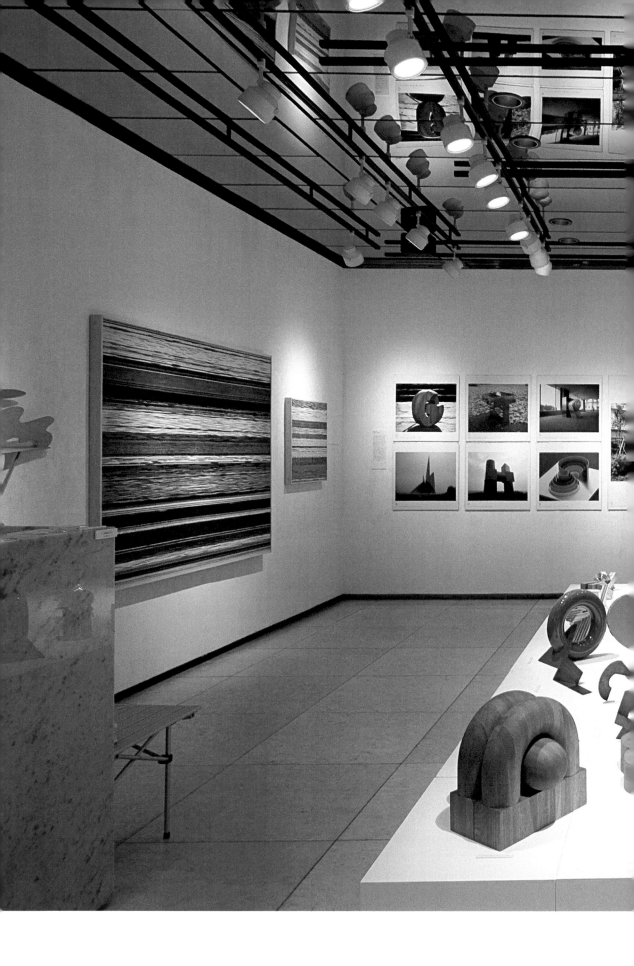

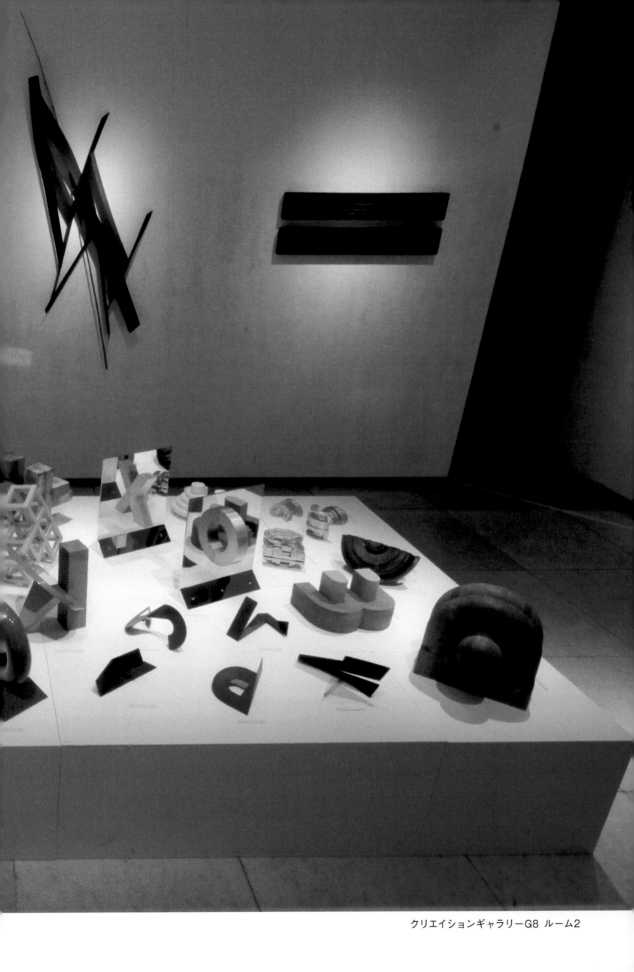

クリエイションギャラリーG8 ルーム2

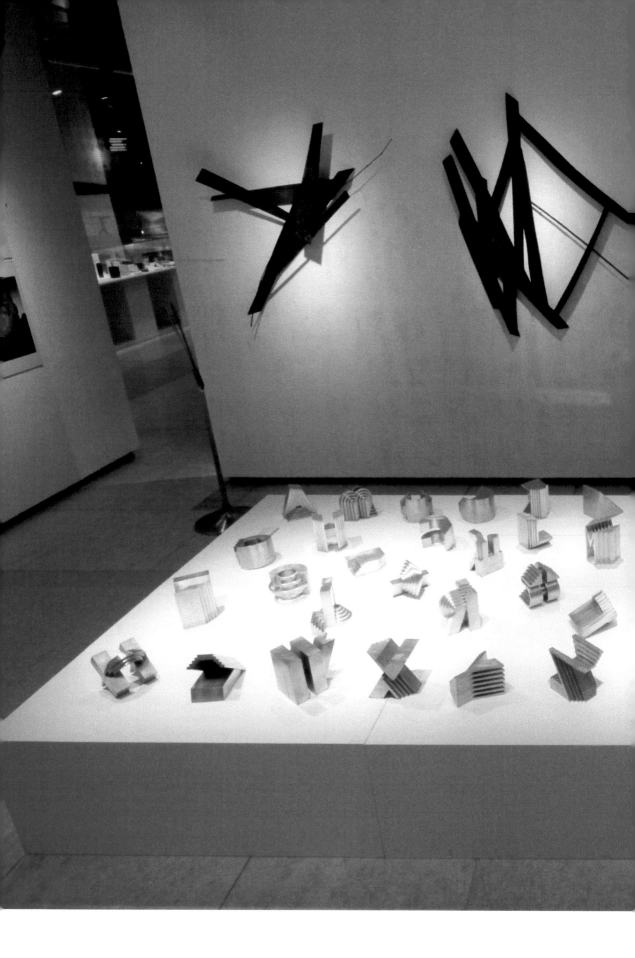

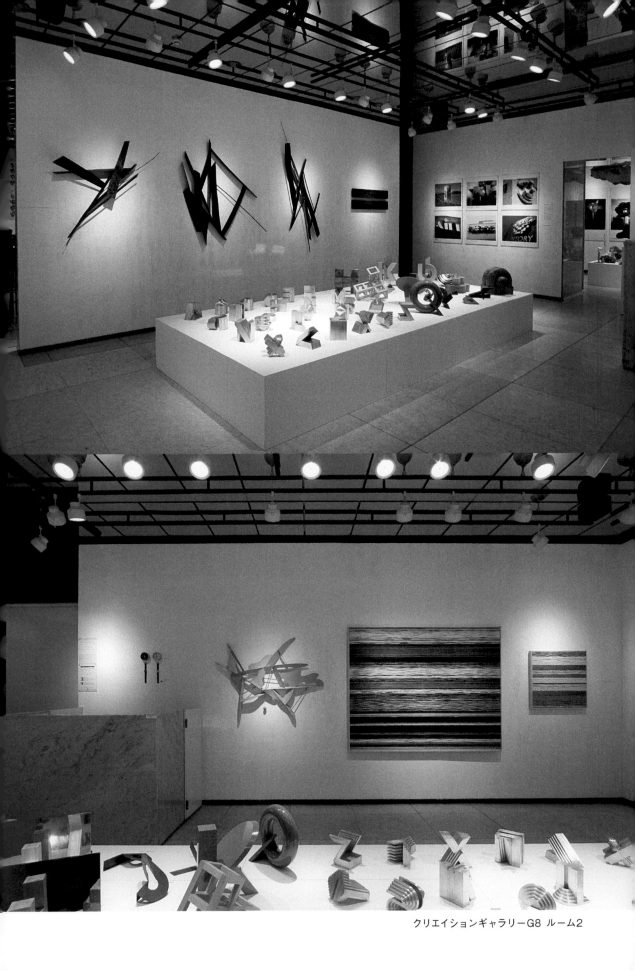

クリエイションギャラリーG8 ルーム2

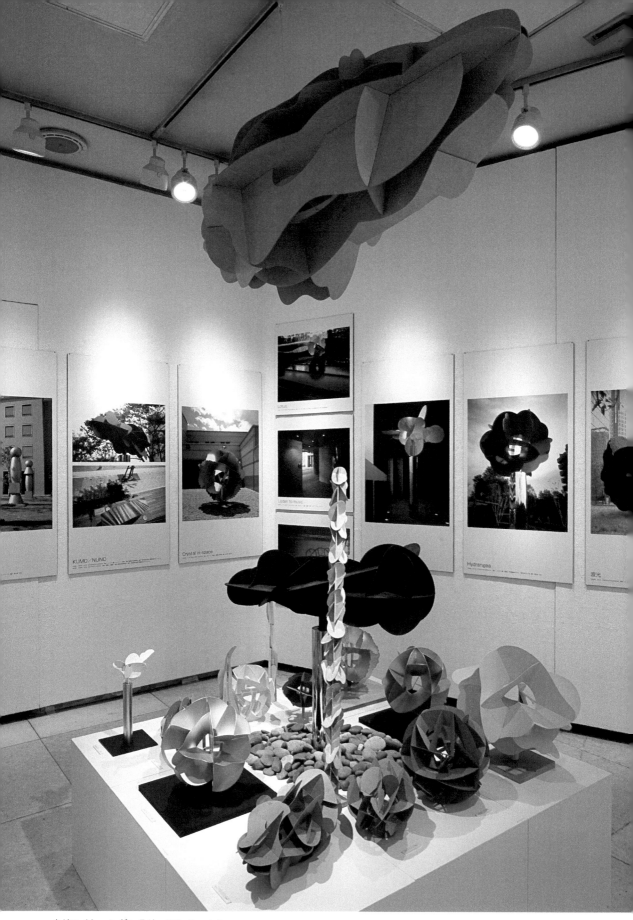

クリエイションギャラリーG8 ルーム3

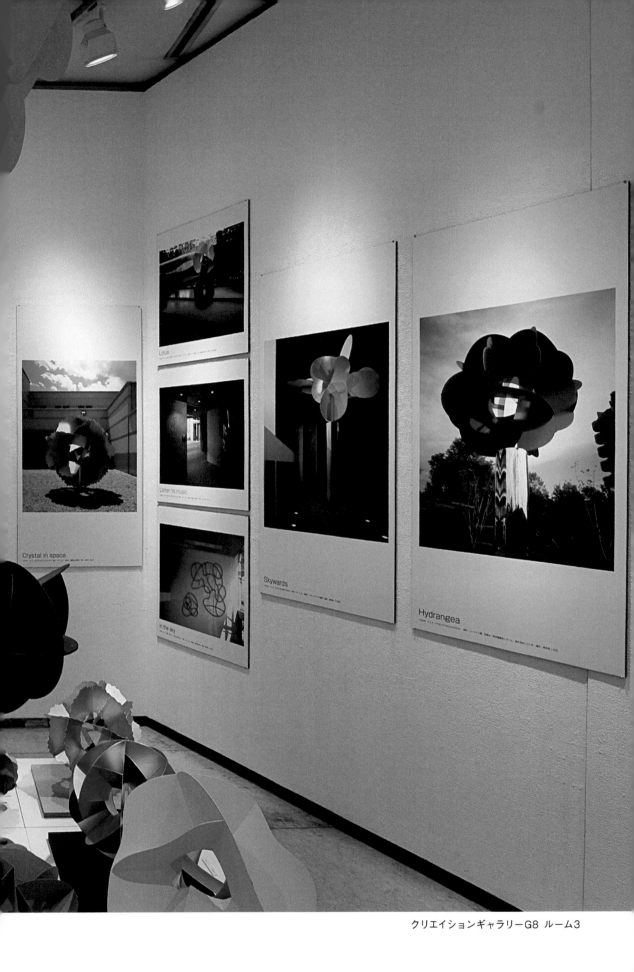

Crystal in space

Lotus

Listen to music

in the sky

Skywards

Hydrangea

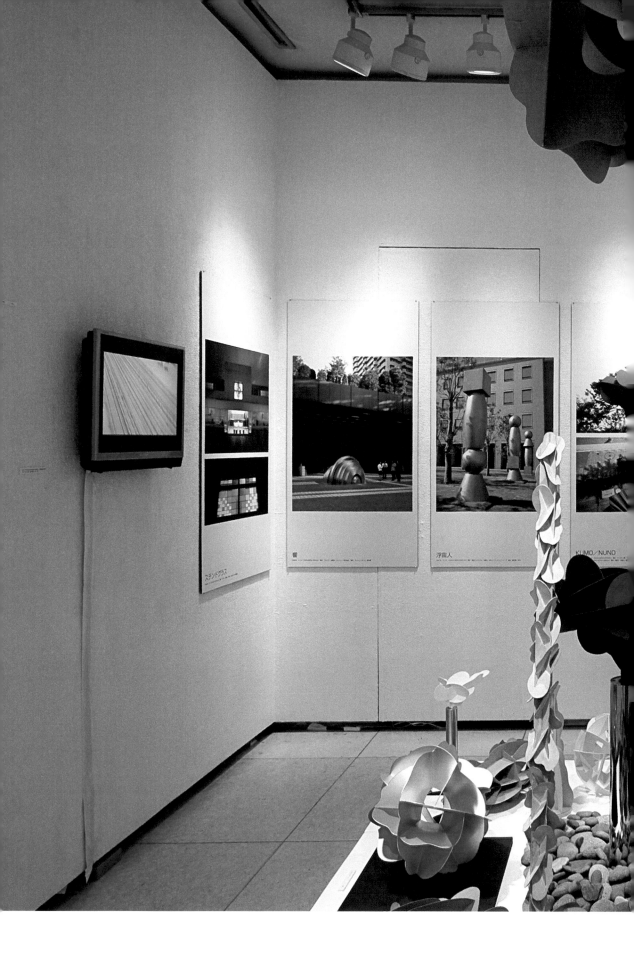

ガーディアン・ガーデン

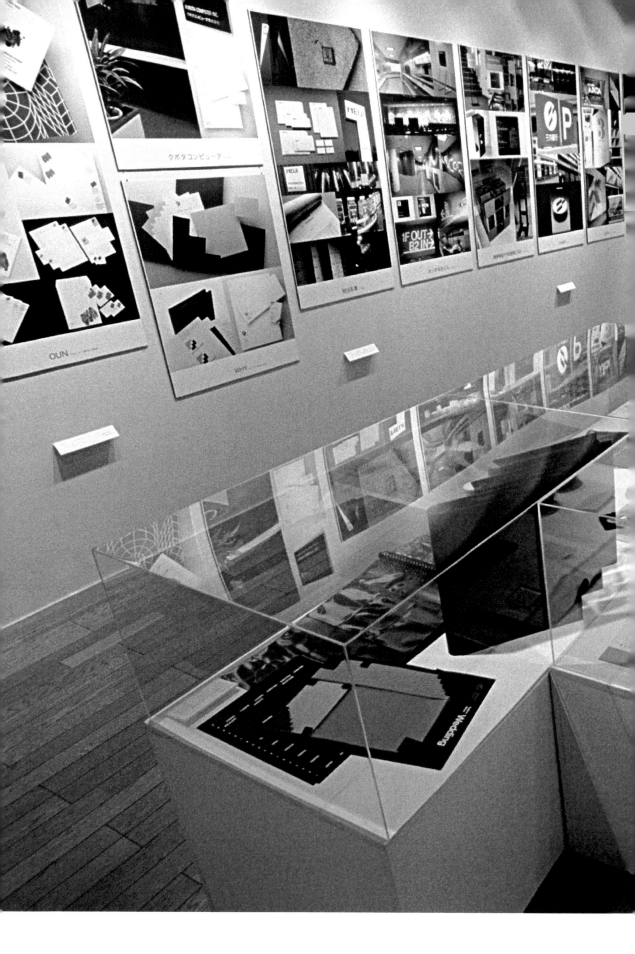

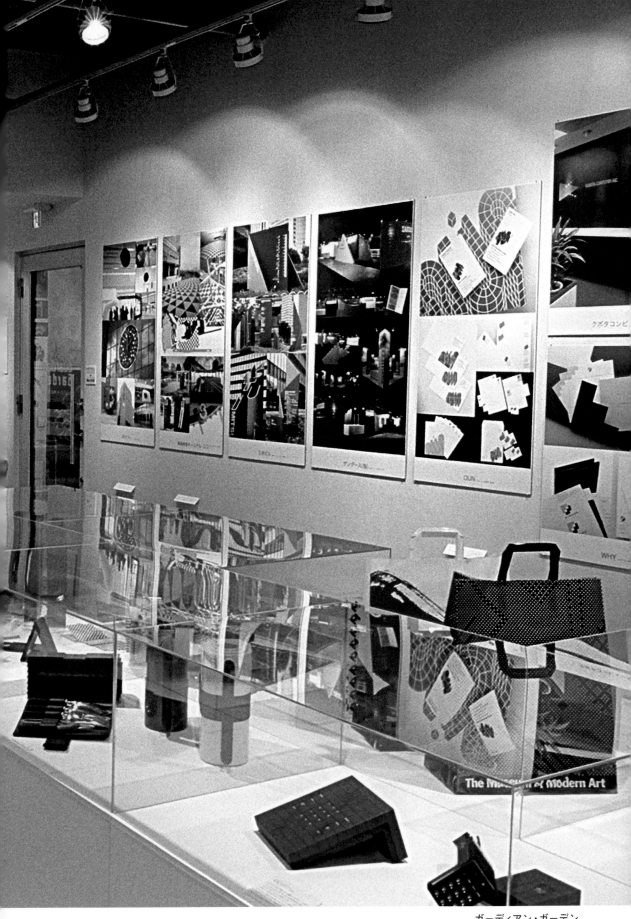

ガーディアン・ガーデン

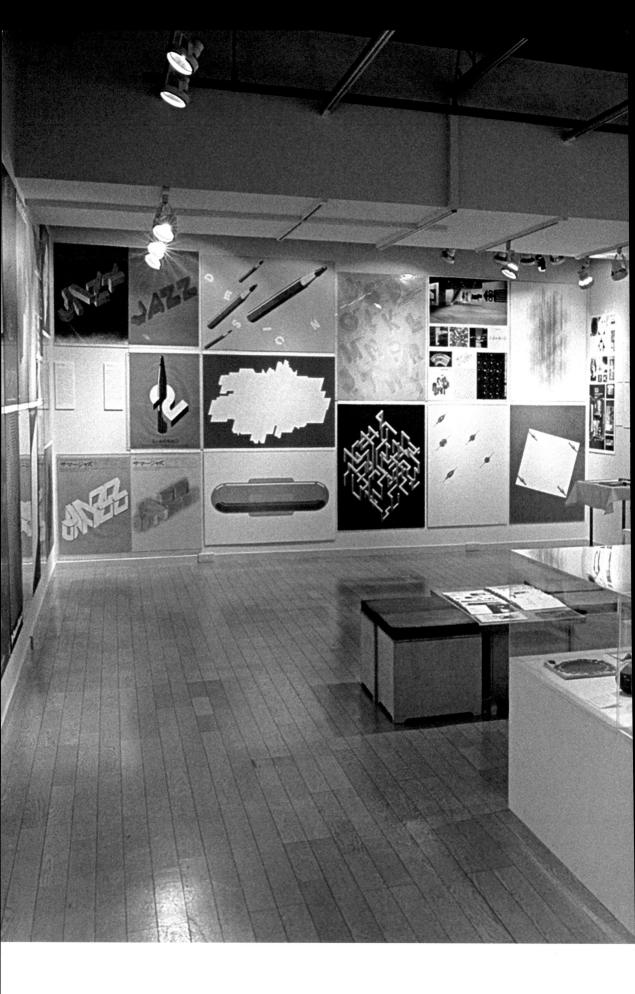

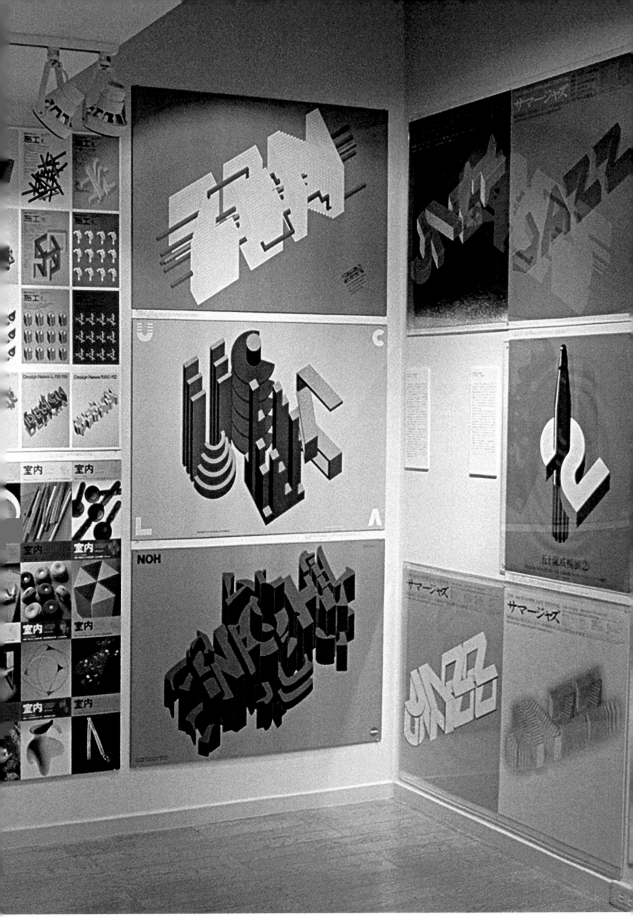

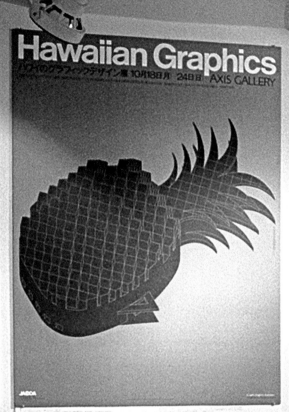

Hawaiian Graphics
ハワイのグラフィックデザイン展 10月18日月 24日日 AXIS GALLERY

JAGDA

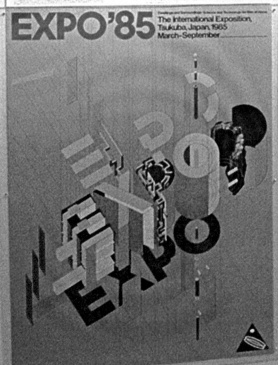

EXPO '85
The International Exposition,
Tsukuba, Japan, 1985
March–September

ern Art

CONTEMPORARY JAPANESE POSTERS

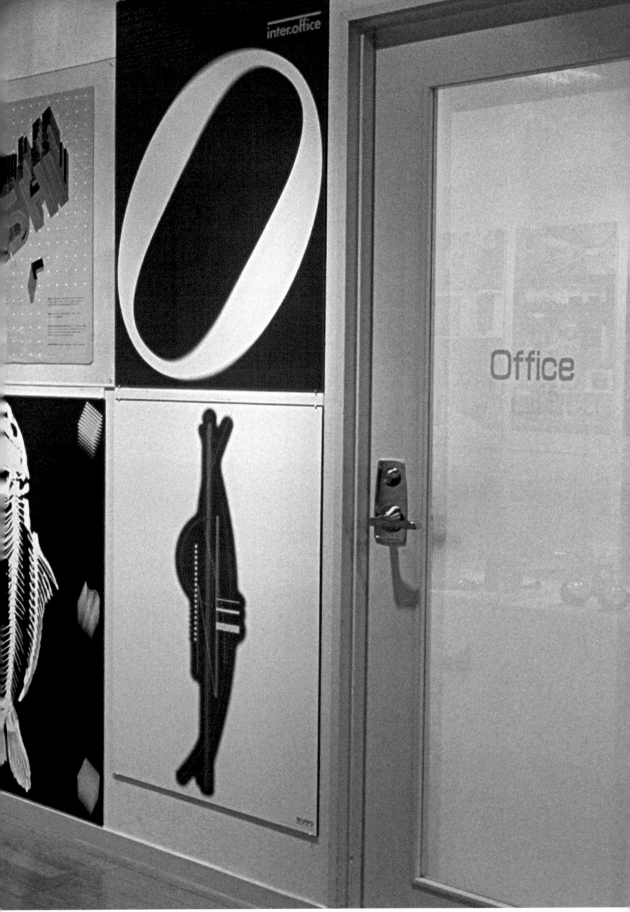

ガーディアン・ガーデン

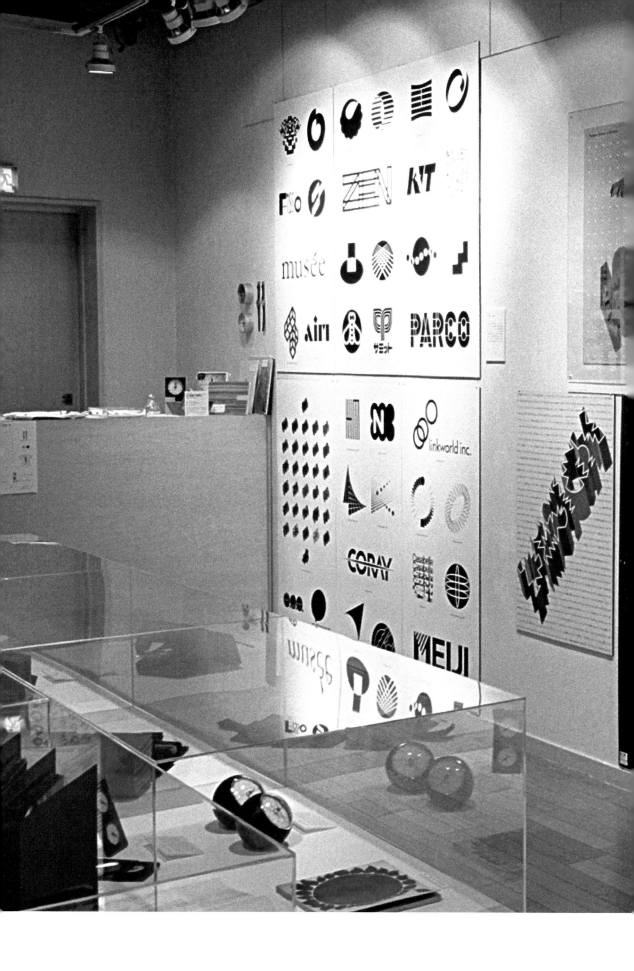

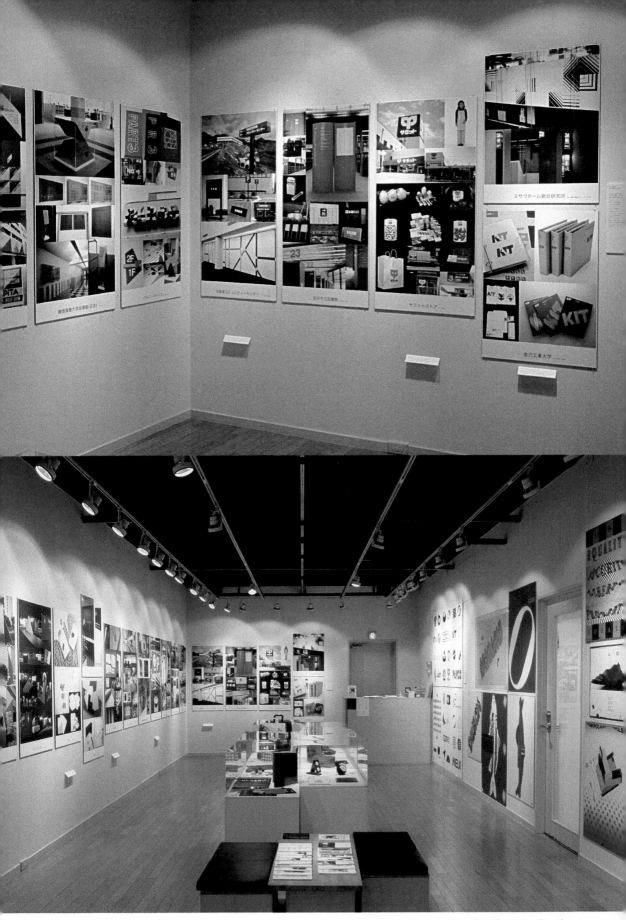

ガーディアン・ガーデン

タイムトンネルシリーズ Vol.21
五十嵐威暢展
『平面と立体の世界』

「タイムトンネルシリーズ」は、第一線で活躍されている作家の方々のデビュー当時の作品をご紹介する展覧会です。

今となっては、ほとんど日の目をみることのないこれらの作品には、作家の本質ともいうべき発想の原点が隠されていると思われ、後を追う若い作家にとってひとつの道標になれば、と企画しています。また、新作、近作も併せてご紹介し、作家の全体像を一望できるよう考えています。

二一回目を迎える今回は、彫刻家・デザイナーの五十嵐威暢氏にお願いしました。五十嵐氏は一九九四年より彫刻家としてロサンゼルスに活動拠点をおき、二〇〇四年に帰国、本格的に日本での活動を再開したばかりです。かつて七〇〜八〇年代には、デザイナーとしてサミットストアや明治乳業、カルピス、パルコ・パート3などのロゴ・CIを手がけました。また、ニューヨーク近代美術館のパッケージデザインやミュージアムグッズの制作依頼を受け、中でもカレンダーは八年間制作、三六五日、ひとつとして同じ形の数字がないというグラフィックデザインを試みました。一方、アルファベット文字の彫刻やサントリー「響」のコーポレートマーク・彫刻制作も行い、同時にプロダクト作品の制作にもエネルギーを注いでいました。

本展では、五十嵐氏の初期から現在にいたるまでの仕事を、二会場にわたってご紹介いたします。クリエイションギャラリーG8では現在の彫刻作品からさかのぼって、日本国内の地場産業を回ってプロダクトを制作した八〇年代後半までを紹介いたします。ガーディアン・ガーデンでは初期のポスター、CIの数々、ニューヨーク近代美術館のグッズなどの作品を展示いたします。なお、本展は、東京に先がけ、氏の故郷である北海道滝川市でも開催されました。

この小冊子では、学生時代に始まり、デザイナーとしてスタートし、世界中のデザイナーや建築家との出会いと交流を経て、やがてアーティストとして活動するに至るまでを、語っていただきました。展覧会と併せて氏の魅力を感じとっていただければと思います。

最後になりましたが、彫刻作品制作の合間をぬって、長時間のインタビューにお付き合いいただきました五十嵐威暢氏をはじめ、ご協力いただきました多くの皆様にこの場を借りてあらためて厚く御礼申し上げます。

ガーディアン・ガーデン
クリエイションギャラリーG8

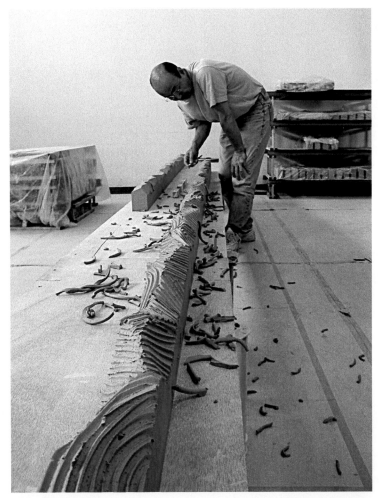

photo: Asako Hada

いつだったか、つい最近のことなのですが思い出せません。大迫修三さんがタイムトンネルシリーズの展覧会どうですかというお話をくれました。

昔のデザインの仕事だけでなく最近の彫刻の仕事が見せられるとのことで、お引き受けしました。何しろ十年ぶりの米国からの帰国でこれから日本を拠点にもっと彫刻の仕事がしたいと考えていますから、即、誘いに乗ったのです。

大迫さんはどういうわけか昔からグッドタイミングで声を掛けてくれる才能があるようなのです。私はグラフィックから始めて、やがてプロダクトにのめり込み、この十年はデザイン界との交流を断って、彫刻家として暮らしていますから、皆さんいつどこで何を私がしているか分かり難いと思います。そういう意味ではこのタイムトンネルシリーズ展はとても良い機会になると考えています。

十年デザインを離れて、やっとデザインを外から眺められるようにもなりました。そして、少しデザインに対しての興味も復活しています。と言ってもまたグラフィックデザインやプロダクトデザインをやりたいとは思いません。相当に気に入ったデザインの仕事を見つけたら、彫刻家としてデザインに取り組みたいと贅沢なことを考えているのです。何しろ彫刻が楽しくてしょうがないので、そう簡単にデザインはやれません。

話が横道にそれましたが、要するにこの展覧会をすることで、最近の私の仕事をご覧いただき、皆様方とお会い出来ますことを楽しみにしているのです。

インタビューをもとに素敵な文章に仕上げてくれた小山芳樹さん、そして、このタイムトンネルシリーズ展を私の故郷の北海道滝川市でも開催していただくこと、美しいポスターのデザインをしてくれた竹尾香世子さん、その他大勢の関係者の方々にこの場を借りて感謝申し上げます。

二〇〇五年十月　五十嵐威暢

現在

● 二〇〇五年式日常生活

ロサンゼルスのアトリエを引き払って、日本に帰ってきたのが去年の六月のこと。ここ横須賀には、今年の一月に移ってきました。引っ越しまでの半年は、東京で仮住まい。そのときは、仕事場がなかったこともあって、制作はできなかった。それで、たまっちゃって……。今年になってからは、正月休みも返上で彫刻をつくってたんですね。それで、片付けが後回しになっちゃって、このぐちゃぐちゃの状態。ようやく、三週間前に休みが取れて、一週間ロサンゼルスに行ってきたんです。それで、帰ってきたら、今度は体調を崩して、入院することになっちゃって（笑）。二週間も入院したから、また忙しくなっちゃった。去年は暇だったけど、今年は駄目ですね。忙しくて。

朝、起きるのは七時くらい。朝食はいつも決まっていて、トーストとヨーグルトとフルーツとお茶。ロサンゼルスにいたときからずっとそう。食事しながらニュースとか朝のドラマを観てね。食後はインターネット。夜の間にメールが届いているから、それを読んで返事をします。ここまで、自宅で済ますと、大体九時くらい。それから、隣のアトリエに行くわけです。

アトリエに入ると、もうひたすら制作。打ち合わせで人が来るような場合以外はね。それで、夕方まで制作して、大体六時には終わりますね。というのは、この近くに市役所のスピーカーがあるんですけど、六時になると音楽が流れるんです。それが聞こえてくると、家に帰る（笑）。

家に帰ってからは、新聞や雑誌をちょっと読んだり、それからちょっと妻と一緒にビールやお酒を飲んだりとか。そうしてるうちに、テレビのニュースが始まって。食

34

事をして、何となく過ぎていく。メールをチェックしたり本を見たり。夜は仕事をしないんです。以前は、それでも寝るのは十一時半とか十二時近かったんですけど、最近は早いと九時（笑）。遅くても十時、十時半には寝ますね。

●一人でいること

デザインをしていたときは、周りに人がいないと、できなかったんです。今は、もう全然平気になりましたけど。やっぱり、彫刻をつくっているときは、一人の方がいいんですね。素材を押さえてもらわなきゃいけないとか、そういう手助けがいるときだけ来てほしい。実際に、五分で駆けつけられるところにアシスタントがいてくれて、声をかけたときに来てくれるんです。

ロサンゼルスのときも、後半の二年間は、アシスタントがいたんですけど、その前は一人でした。実は、この「一人」っていうのに慣れるのに結構時間がかかって。一年はかかりましたね。最初は、仕事が手につかないんです。誰もいないわけでしょ？それで何ていうか、心細いというか、落ち着かないっていう。そのとき思ったのは、僕は甘やかされていたっていうこと。みんながやってくれていたんだなっていうのが、本当によくわかりましたね。買物も、掃除も全部自分でやらなきゃいけないわけですから。自分一人なんだから当然なんだけど、その当然のことがなかなか受け入れられなくて（笑）。

ワイフが、つかず離れずという感じでいてくれることも、大きいですね。彼女は専門家ではなく、ごく普通の人なんです。僕の仕事に、僕のように夢中になるっていうことはできない。忙しいときには喜んで手伝ってくれて、それなりに気分転換しているみたいだけど、それはほどほどの範囲でしかない。それが僕にとってはちょうどいいんです。僕はというと、きりがないわけで（笑）。それが、普通の人が横にいてく

れることで、適度にストップもかかるし、普通の生活に戻れるんですね。僕一人でいたら、多分、寝る時間と食べる時間以外は全部仕事してることになっちゃうと思うんです。

● 素晴らしい石、素晴らしい木、素晴らしい土

石や木や土。これが、素晴らしいんですね。対話する相手として、本当に素晴らしい。その対話が楽しくなっちゃうと、相手はあまり文句を言わないということもあって、もう、僕のやりたい放題（笑）。本当に幸せな時間ですね。いくらでも続いちゃう。一人でいるっていう状況に慣れると、それもなかなかいいなって。今は、一人で石に向かっているときが一番楽しい。

デザイナーから彫刻家に転身して、相手が人ではなくなったということも大きいですね。もちろん、クライアントはいるんですけど、アートの世界ってクライアントがいろいろ注文をつけるっていうことはないですから。「選んでくれた」っていう時点で、ある意味、注文はつけ終わってる。だから、自由なんです。後は、つくったものを渡すだけ。相手が人じゃないというのは、アートがデザインと大きく違うところですね。

もちろん、僕が今、相手にしている石や木、土にもそれぞれ癖はあります。素直だったり、頑固だったり、本当にいろいろ。でも、それは彼らが、正直に自分をさらけ出しているだけのことなんでね。それを何とかするのはこっちの腕。だから、おもしろいんです。

● デザインはプラン、アートはノンプラン

今は、アトリエを一歩出るともう、全然仕事のことは考えない。ドアを閉めた瞬間

横須賀市秋谷のアトリエにて（設計　中村好文）
二〇〇五年

に日常生活に戻る。きっと、そういう風に教育されたんですね、ワイフに（笑）。でも、デザイナー時代は二十四時間考えてました。寝ても覚めてもね。デザイナーってもう、本当に仕事のことが頭から離れない。

最初に、方針というか、コンセプトを考えますよね。僕の場合、そこにはほとんど時間を使わないんです。だから、満たさなきゃいけない条件を、その場を読むなり見るなりして頭に入れれば、瞬間的に「こうしよう」っていうふうに決めちゃう。そうすると、あとはもう作業するだけなんです。仕事は速い方だと思います。でも、特に八〇年代は、山のように仕事が来て、次々に考えなきゃいけないんで、二十四時間何かしら考えてましたね。

そんな経験もあって、アートの世界に転じるときに、「考えない」という方針を立てたんです。デザインはプランニングだけど、アートはプランニングじゃないと考えています。プランしないということは、でき上がったものを検証する意味もないということ。やってみて、できたらそれが作品なんです。そういう意味で、アートはデザインとはまったく違うもの。とても、おもしろい世界です。

●故郷が呼んでいる

北海道の仕事って、大昔に親類に頼まれた仕事と、Ａ・Ｉ・Ｍっていうモニュメントをつくる会社のＣＩをやったのと合わせて、二つしかしたことがなかったんです。三十年間で二つ。出身地なのにね（笑）。不思議と縁がなかった。それが、五年前に、突然、三つも仕事の依頼が来たんです。

もう、本当に故郷が僕を呼んでいると思っちゃって。これは行かなきゃと。それで四十四年ぶりに帰郷しました。それまでは、振り返ることをあまりしてこなかった。それで、これだけの時間が空いたのかもしれませんね。でも、ルーツはやっぱり切っ

ても切れないもの。昔の同級生、神部絢子（現・NPOアートチャレンジ滝川 理事長）さんに電話をしたんです。そうしたら、小学校時代の恩師と同級生が集まってくれて。楽しかったですね。

JRタワーのロゴと、展望室「タワー・スリーエイト」のレリーフの仕事は、デザインコーディネーターの古谷美峰子さんが声をかけてくれたんです。彼女、北海道の仕事を僕にやらせたいって思ってくれていて、それでJR北海道に僕のことを推薦してくれたんですね。その後、タワーの大時計も頼まれて。JR北海道常務取締役の臼井幸彦さんの発案でした。

それで、二案つくったんです。星をモチーフにしたものと、オリジナル数字のもの。結局、星の方が採用になったんですけど、JRの今の会長さんが、オリジナル数字の方を、すごく気に入ってたんです。それで、「こっちも、良かったらどこかで使ってください。デザイン料はいりませんので」と言ってプレゼントしました。そうしたら、今、コンコースで使われているんですよ。東と西のコンコースに一つずつ。それだけじゃなくて、旭川とか、小樽とか岩見沢とかね、駅が新しくなると、あの時計をこれからつけることになったみたいです。

● ニョキニョキ

滝川の一の坂西公園の彫刻は、古谷さんが、キタバ・ランドスケープの斉藤浩二さんが滝川の公園の仕事をしているっていうのを聞きつけて、「それだったら滝川出身の彫刻家がいるから頼んだら」って言ってくれたんです。

その仕事の予算は最初、五百万円だったんです。とにかく「北海道一」と言えるものをということで、最初は、北海道一大きい彫刻をつくりたいと思いました。でも、モエレ沼にイサム・ノグチ*のとても大きなものがあるから、それはちょっと無理。

*アートチャレンジ滝川
二〇〇三年、北海道滝川市の自然に恵まれた環境で、美術や音楽などを通して、より豊かで魅力的なまちづくりをすることを目的に設立。太郎吉蔵でのイベントや五十嵐アート塾などを開催。二〇〇五年日本都市計画家協会主催「全国まちづくり大賞」準大賞受賞。

*イサム・ノグチ（一九〇四〜一九八八）
ロサンゼルス生まれ。父は野口米次郎（詩人）、母はレオニー・ギルモア（作家）。少年時代を日本で過ごしたのち渡米。レオナルド・ダ・ビンチ美術学校で彫刻を学ぶ。彫刻、家具、照明、環境設計など、世界中に作品を残す。このたび生前に設計した札幌モエレ沼公園がようやく完成した。

だったら、高さで稼ぐしかないなと。それで、二十一世紀だし、高さ二十一メートルのものをと思って見積もりを取ったら、二千万円だった（笑）。「十五メートルじゃ駄目ですか？」という話になって。そうしたら滝川市の担当者がとても残念がって、何と一年かけて予算を倍にしたんです。五百万円を一千万円にしてね。そこまでするのだったら、僕も頑張らなきゃと思って、A・I・Mの社長を一年がかりで口説いて、二千万円を一千万円にしてもらったんです（笑）。それでできたのが、「ニョキニョキ」（作品名「Dragon Spine」）というモニュメントです。

制作は北広島市のA・I・Mの工場でしたんですけど、完成した「ニョキニョキ」をトラックに積んで運ぶ姿が壮観でしたね。基礎の部分があるから、実際には二十二メートルあるんです。それをトレーラーに積んで、ゆっくりゆっくり行くのかなと思ったら、結構なスピードで行くんでびっくりしました。到着したら、クレーンを三本使って、設置するんですけど、ものの二分ぐらいで済んじゃって、またびっくり（笑）。クレーンで持ち上げて、穴のところにスッと正確に。プロの技術は本当にすごいですよ。

● アートによる街づくり

急に、北海道の仕事をするようになって、いろいろな人たちとのつながりもできてきました。そのことが、NPOが主体となって取り組んでいる、滝川市の街づくりという、とても大きなテーマに関わるきっかけになりました。「五十嵐アート塾」もその一つ。デザインやアートは、メディアとしての機能を果たせるわけで、そのことを理解していただいて、街づくりを進めていければいいなと。

その塾を三ヶ月ごとにやることになったんです。それまで、全然北海道には縁がないと思っていたのに、頻繁に足を運ぶようになると、強く感じるものがありました。

それは、郷土意識なんですね。東京の人は、わからないかもしれないけど、地方の郷土意識ってものすごいものなんです。僕なんか、単に、北海道で生まれ育ったっていうだけなんだけど、もう身内のこととして考えてくれたりする。それはもう、すごいエネルギーなんです。

実は、街づくりのような活動って、あまり興味なかったんです。ところが、芸術公園都市構想なんていうことを掲げて動き始めたら、これは、まさにアーティスト、デザイナーとしての活動なんだって感じたんです。だから、アトリエで彫刻をつくっていることと街づくりに参加することとの間に、まったく溝はないんです。

滝川や北海道で、今やり始めていることっていうのは、あらゆる種類の人たちが参加して、共通の夢に向かって進んでいくことなんですね。例えば、デザイナーならデザイナーだけが集まってするような活動とは雲泥の差がある。そのおもしろさ、楽しさは、大変なもの。だから、やっているんだと思います。

不可能だと思うようなこともたくさんありました。それは、さすがに無理でしょって。でも、みんな頑張るんです。絶対に集まらないだろうなっていうお金が集まったり。「展覧会やりたい」、「予算もないし絶対できないよ」って言ってたのが、なんだかんだいろいろな人たちに迷惑もかけているけど、実現する。みんな忙しいのに、本当にすごいですよ。

●日本に帰ってきた理由

思いがけず、故郷である滝川や北海道でいろいろとすることが増えてきた。そのことは、日本に帰ってくることに決めた一つの大きな理由です。それ以外にもあって、年齢的なことは、やはり大きかった。四十歳になったときに「五十歳でデザインには区切りをつけたい。違うことをやりたい」と思ったんです。それで、四十のときに永

住権を取ってロサンゼルスに住み始めてから二十年。六十歳ですからね。どっちに住むかっていうのは、本当にずっと悩んでました。

大きいのはやっぱり仕事のこと。経済的な部分で言うと日本の仕事の方が大きいんです。アメリカのコレクターに買ってもらうような部分は、当初はなかなか育ってこないっていう状況が続いていましたから、どうしても日本に帰ってきて仕事をしなきゃいけない。それで、二ヶ月ごとに行ったり来たり。それがやっぱり体力的に段々難しく厳しくなっていく。ワイフも「どっちかに決めてほしい」ということを言い出して。

ところが、帰ってくる直前というのは、十年も向こうで彫刻をやっていますから、それなりにコレクターが増えてきて、作品を買ってもらえるという状況ができ始めていたんです。そうすると、どっちがいいのか本当に難しい。企業向けの大きな仕事は確かに日本に多いんです。でも、本当に気に入って買ってくれるコレクターがアメリカにはいる。コレクターに支えられてつくっていくっていうのは、アーティストにとっては天国のように幸せな環境ですから。本当に難しかった……。

少年・青年期

●野球大会でつかんだ自信——小学校時代

僕の家は、お酒や食料品の卸問屋だったんです。家族は、両親、兄、姉、曾祖母、祖母、祖母の妹の七人。末っ子ということもあって、かわいがってもらいましたね。

両親は、考えるとハイカラな人たちでした。父は、高校生のときからアメリカ人、ド

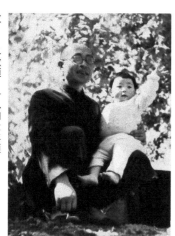

父と　二歳頃　一九四六年頃

41

イツ人の教師から英語、ドイツ語を習い、語学は堪能でしたし、母も女学校時代から外国人教師が多かったようです。僕は、学生時代から、アメリカやヨーロッパに行くのに、あまり障壁のようなものを感じなかったんですけど、そんな環境がベースにあったからなのかもしれません。

子どもの頃から、絵を描くのが大好きでした。滝川での小学校の六年間、毎週日曜日になると、隣町の一木万寿三先生のアトリエに通って、パステル画、水彩画、油絵を教えていただいたものです。一木先生と小学校五、六年生のときに音楽と美術を教えてくださった山尾先生は、僕にとって忘れられない大切な存在なんです。

今でもよく覚えているのは、野球大会のこと。五年生、六年生それぞれでトーナメントを戦って、最後に、五年生と六年生の勝ち抜いたチームが優勝決定戦をするんです。それで、僕達五年生のチームが六年生を打ち負かした。

絶対に優勝しようって友達とみんなで話して、猛練習をしました。僕は、結構、餓鬼大将っていうか、チームをつくってみんなで引っ張っていくのは得意だったんです。もちろんピッチャーで、四番バッター。しかもキャプテン（笑）。でも、みんな段々嫌になってくるんですね。練習が厳しいから。どんどん、辞めていきました。でも、最後はとにかくやりたいと思う者だけでもやろうというので、また練習、練習。結局、大方の予想を裏切って優勝したんです。そのとき、「みんなで頑張れば絶対にできる」という自信がついたんだと思います。

● エリートコースからの方向転換——中学・高校時代

五年生のときに父が亡くなって、母が事業を継ぎました。母は、進歩的な考えの人で、僕は兄、姉と一緒に東京に住むことになったんです。入学した世田谷区立千歳中学校はいわゆる受験校。よく勉強しましたね、本当に。だから、中学の成績だけは自

自宅の前で　小学校四年　一九五四年

42

慢できるんです（笑）。

それで、ガリ勉が実を結んで、名門といわれていた都立戸山高校に入学しました。

でも、馴染めなかったんですね。東大に入って役人になって、ということしかないような世界で、音楽や美術や建築をやりたいという僕みたいなのは、人間のくずみたいな扱われ方なんです（笑）。それで、一年生の二学期から登校拒否。「成城学園にどうしても入る」って母に宣言して、一年生として入学し直すんです。自由な校風に惹かれたんですね。

成城学園では、担任の河村政敏先生との出会いが大きかった。三年間、同じ担任なんですけど、その先生が、東大で近代文学を十一年も研究していたという人。よく芸術論というか、人生論を戦わせたんです。鍛えられましたよ、本当に。型破りの先生でしたね。晴海で輸入車のショーなんかがあると、先生と一緒に学校サボって見に行っちゃったり（笑）。それから、ドイツ文学の研究者で学習院の教授だったおじがいて、彼が自分で翻訳したニーチェの文庫本をくれたんですけど、それにもかなり刺激されちゃって。それで、過激な芸術活動っていうのにすごく興味を持ったんです。だから、成城学園一年生のとき、学園祭に美術部員として出品した僕の作品って、真っ白なキャンバスだったんです（笑）。

二年生になると、教育大の高橋正人先生主宰のビジュアルデザイン研究所に行き始めました。それまでは、建築をやろうと思っていたんです。だけど、尊敬する建築家のおじが、あるとき、「デザインっていう世界があるんだ。建築よりもデザインの方が自由だよ」って話してくれたんですね。「例えば、建築で使う色彩っていうのは素材で限定されていく。でも、デザインだったら絵画のように自由に色が使える」って。その言葉でデザインに目覚めて、ビジュアルデザイン研究所に通うことにしたんです。

成城の家にて自作の「大和」を浮かべて
中学一年　一九五七年

そういう行動力は、結構ある方ですね。高校時代だけで、研究所はビジュアルデザイン研究所、それから御茶の水美術学院、東横美術研究所と三つも行きましたから。興味があって、将来、そっちに行くかもしれないと思ったんです。

残念だったことが一つだけあって、それは、一九六〇年に、「世界デザイン会議」っていうのが東京であったんですけど、ちょっと気がつくのが遅くて、知ったのは終わった直後だったんですね。知ってたらぜったいに参加してるし、参加してたら多分いろんな知り合いができてて、僕の人生も相当変わってたと思うんです。後で雑誌なんかでいろいろ読みました。勝見勝先生のグラフィックデザインとかも、そのとき知ったんです。「デザインは世の中を変える力を持っている」っていう力強いメッセージを感じました。「デザインだ！」って心底、思いましたね。その頃は、夢があったし、デザインが健全な力を持っていた時代だったなって感じます。

● 多摩美術大学入学

多摩美のグラフィックデザイン科で教わることに、目新しいことはあまりなかったんです。ビジュアルデザイン研究所で一通り体験してましたから。それで、アルバイトばかりしてたんです。新宿の厚生年金会館で催されるイベントのプログラムに使うイラストを描いたりしてました。ペンで、バチカンのサンピエトロ寺院なんかを描くんです。どんなイベントだったのかは、もう忘れちゃったな……。

四年生になって、僕が進んだのはピュアグラフィックスというコース。聞き慣れない名称でしょ？ グラフィックデザインの学生は、ほとんどがアドバタイジングコースとイラストレーションコースに進むんです。どっちにも行かない十八名がピュアグラフィックコース。実は、福田繁雄さんが教えに来ることになって、それでできたのがこのコースだったんです。福田さんが、僕達の前で「もうすぐ、コンピュータの時

＊世界デザイン会議（一九六〇）
一九六〇年五月、デザイン界の初めての国際交流を目的に東京で開催。二七ヶ国、二百数十名のデザイナー、建築家が集まった。国内においても「デザイン」という言葉が一般的になった。

＊勝見勝（一九〇九〜一九八三）
デザイン評論家、グラフィックデザイナー。東京帝国大学卒業。教育者、編集者、デザイン・コーディネーターとしても国際的に活躍した。没後、その功績を顕彰し、一九八八年「勝見勝賞」が設立された。東京造形大学の創設に携わる。

＊福田繁雄（一九三二〜）
グラフィックデザイナー。東京生まれ。一九五六年東京芸術大学美術学部図案科卒業。味の素広告部制作室を経て、一九五九年「デスカ」設立に参加。翌年退社後フリーに。国内外の受賞歴多数。

代になる。イラストレーションを手で描くようなのは古い。これからはアイディア勝負で、今までのような教育じゃ駄目だ」という大演説をしたんですね。これはすごいなと思って、絶対そっちに行こうと決めました。

ところが、最初の授業に福田さん、来なかったんです。それっきり一度も来ない。どうやら、大学と喧嘩しちゃったみたいで（笑）。それで、後を神田昭夫さんと伊東寿太郎さんが引き継いだんです。そこで学んだのは建築のグラフィック、サイン計画、CI、エディトリアルデザインというようなこと。その後の僕の仕事の直接的な原点は、はっきりとこことにあるんです。

十八人の中で、成績は普通でしたね。でも、量はたくさんつくりましたよ。例えば「B2サイズで三点提出」という課題だとしたら、その三倍くらいつくる。たくさんつくるっていうのが僕の方針で、その頑張りは評価されましたね。

● 就職か留学か

四年生ですから、就職も考えました。日本デザインセンターやTBS、いずれに日野。とにかくいろんな会社に行きましたね。でも、特に心惹かれることがなくて、決められなかったんです。父の遺産があったんですが、母の勧めで六本木のマンションを買ったんです。それで、そこを貸して家賃収入があったから、強気でいられたっていうこともありましたね。それでも、神田先生が心配してくださって、「今度、研究室ができることになったから、とりあえず研究室の副手を募集するけど、どう？」って言われて、そうすることにしました。

一方で、就職活動の一年以上前から準備していたのが留学。できるものなら留学したいとずっと考えてました。当時の留学というのは、留学生試験を受けて、文部省かどこかの派遣という形で行くか、受け入れ先の大学を探して私費で行くかなんです

*神田昭夫（一九三五〜二〇〇三）
グラフィックデザイナー。多摩美術大学図案科卒業。ライトパブリシテイなどを経て、一九六四年独立。読売交響楽団のグラフィック、『建築文化』の表紙など。一九八一年東京造形大学デザイン学科教授を経て、長岡造形大学教授などを務めた。

*伊東寿太郎（一九二五〜）
グラフィックデザイナー。一九五〇年多摩美術大学卒業。一九六一年伊東デザイン研究所設立。一九六三年から多摩美術大学助教授として教育に携わる。日本サインデザイン協会顧問。京王プラザホテルCI、コスモ石油CIなど。著書に『企業空間のサイン』など。

*日本デザインセンター（一九六〇〜）
朝日麦酒、東芝、日本光学、日本鋼管等大手八社と個人の出資によって作られたデザインプロダクション。亀倉雄策、早川良雄、山城隆一、原弘など当時のスーパースターを中心に、田中一光、永井一正、宇野亜喜良、横尾忠則など若手のスター級を集めて創立された。

ね。それで、アメリカ、ヨーロッパの大学に片っ端から手紙を書きました。「そんなこと、よくしたね」と思われるかもしれませんね。でも、少々のことは苦にならないですから。膨大な数のアメリカの大学案内が揃ってるんです。しかも、どの大学がどうなのか全然わからないから、もう片っ端から見る(笑)。

そんなときに目にしたのが、美術出版が出版している『デザイン』っていう雑誌。女子美の田中正明先生が、海外の美術大学の紹介記事を連載されてたんですね。さっそく電話して、訪ねて行ったら、いろいろと教えてくださいました。書いてないことも含めてね。

それで、いくつか入学許可というか返事が来ていた中から、UCLAの大学院を選んで行ったわけです。結局、副手の仕事は、UCLAへ行くまでのわずか数ヶ月間だけでした。

●衝撃だった「空間から環境へ」展
留学する一年前に銀座の松屋で「空間から環境へ」という大展覧会が開催されて、観に行きました。そこで繰り広げられていたのは、クロスオーバーの世界。グラフィックは永井一正さんはじめペルソナの人たち、彫刻は伊藤隆道さんや伊原通夫さん、それから建築家は原広司さん。とにかくデザイン、グラフィック、プロダクト、建築、それから彫刻っていういろんな分野の人たちが、「空間から環境へ」をテーマに表現している大展覧会なんです。衝撃的でした。本当に夢が広がって、すごい可能性を感じさせてくれて……。今、そのままやっても全然おかしくないくらいのものです。

その展覧会のことを、雑誌『美術手帖』が特集号で紹介してたんです。それで、「エンバイラメント」(環境)っていう英語を知るんです。UCLAを選んだ大きな理由

*田中正明(一九三二〜)
東京生まれ。東京芸術大学美術学部図案科卒業。女子美術大学名誉教授、日本デザイン学会名誉会員。著書に『ボドニ物語』『デザインの旅』『デザイン研究ノート』など。

*永井一正(一九二九〜)
大阪生まれ。一九五一年東京芸術大学芸術学部彫刻科中退。一九六〇年日本デザインセンター創設に参加。一九六六年の札幌冬季オリンピック、一九七二年の沖縄海洋博の公式マークなど多くのシンボルマークを手がける。また、ポスター作家として国内、世界で多くの賞を獲得して活躍するグラフィックデザイナーでありながら、長く日本デザインセンターの代表取締役を務めた。

*ペルソナ
一九六五年に開催されたグラフィックデザイン展「ペルソナ」。出品者は、粟津潔、福田繁雄、細谷巌、勝井三雄、永井一正、田中一光、宇野亜喜良、和田誠、横尾忠則、ポール・デイヴィス、ルウ・ドーフスマン他。グラフィック界の流れに大きな影響を与えたと言われる。

*伊藤隆道(一九三九〜)
北海道生まれ。一九六二年東京芸術大学工芸科

が、そこにエンバイラメンタルデザインっていう学科があったということ。「あ、これだ！」と思った。でも、実際に行ってみたら、ごく普通のアカデミックなランドスケープデザインなんですね。これは失敗したと思いました。

デンマークのデザインセミナーっていうのにも、以前に申し込んでいて、留学できなかったら、二週間のデザインセミナーにでも行こうかなと思ってたんです。そうしたら、OKの返事が来て。それで、ロサンゼルスからコペンハーゲンに向かいました。UCLAは、六月から行ったんですけど、七月の終わりにはデンマークにいました。そうしたら、UCLAは、六月から行ったんですけど、七月の終わりにはデンマークにいました。行ってみると、デンマークには、確かに素晴らしいデザインの世界がありました。でも、学校が昔風というか、遅れてるところがあって。それで、帰りにニューヨークに寄って、いくつかの大学を見学したりもしました。その一ヶ月ほどの旅で、大学は結局、似た寄ったりだという風に理解したんです。当時の僕は、大学に過度の期待をしていたんだと思います。それだったら、もうUCLAで学科をグラフィックに戻して、できるだけ早く修士号をとって、日本に帰るのが正解じゃないかと。それでロサンゼルスに戻ったんです。

● UCLAで知り合った日本人

大学幻想もなくなったし、お金もかかることだし、なるべく早く卒業したいと思いました。だけど、語学のハンディがあるからアメリカ人のようにはバンバン発言できない。それで、これはもう、つくるしかないと思った。向こうの大学は、申請するといろんな設備を二十四時間使えるんですね。それで、他人の三倍はつくろうということで、徹夜してつくってました。

最初の三ヶ月は、大学の寮にいたんですけど、その廊下を歩いていたら、向こうから東洋人が歩いて来て。その人が「ニホンジン？」って聞くから「そうです」って

多摩美時代の作品
「国際言語としてのサインデザインの研究」
一九六八年

金工卒業。銀座資生堂会館ディスプレイデザインを担当。神戸須磨離宮公園現代彫刻展で五回、彫刻の森美術館大賞展など受賞歴多数。

＊伊原通夫（一九二八〜）
彫刻家。パリ生まれ。東京芸術大学油絵科卒業。マサチューセッツ工科大学建築科に特別大学院生として入学、ジョージ・ケペッシュに師事。一九六四年帰国。東京都庁第一庁舎メインロビーの彫刻「鉄樹開花」、東京都立大学玄関ホール彫刻など。

＊原広司（一九三六〜）
建築家。川崎市生まれ。一九六四年東京大学大学院博士課程修了。代表作にヤマトインターナショナル（東京都）、JR京都駅、新梅田シティ梅田スカイビルなど。日本建築学会賞など受賞多数。

（笑）。それが今のサントリーの社長、佐治信忠。

寮から学部まで歩いて行くと、四十分もかかるんです。寮も学部もキャンパスの中にあるんだけど、それくらい広い。お昼を食べに寮に帰ったりすると、それだけで疲れちゃう。だから、次の日から、佐治君の運転で通学ができるようになって助かった（笑）。そのうち、「こんな寮に住んでられないよな」っていう話をするようになってきて。それで、僕がデンマークから帰ってきた後、二学期から二人でアパートを探して出て行ったんです。ルームシェアですね。彼は、料理が不得手。僕は、一人暮らしもしていたんで、料理は大丈夫。それで、僕が料理をして、彼が買い物と皿洗いをするっていう分担をしてましたね。

ちょうどその頃、オハイオに留学中の小林隆吉君という後の宣弘社の社長にも、「しばらくロスに来たら？」って誘って。向こうは、単位をトランスファーできるから、どこの大学でとってもいいんです。

それから、もう一人。アイリスメガネの小島陽一郎君がいて、彼はもう勤めていたんだけど、コンタクトレンズの新しい技術の勉強にロサンゼルスに来なきゃいけないということがあって。僕と佐治君で借りたアパートの中の二軒隣に空きがあったものだから、そこに小林君と小島君が来た。それで一時期、半年くらいかな？　四人で共同生活したことがありました。楽しかったね。

● 一年半で卒業

ミツ・カタオカ教授とジョン・ニューハート教授がやっぱり素晴らしかったですね。僕は、大学院というのは、興味のあるテーマを掘り下げていくところだと思ってた。そうしたら全く裏切られちゃって……。「細かい世界を深くやることは、将来は必要だけど、今はできるだけ自分のファウンデーションを広げる時期だから、やった

留学で日本を発つ　羽田空港にて　一九六八年

UCLA時代のイラストレーション　一九六九年

48

ことがないことを全部やれ」って言うんです。そういう教育だったから、焼き物まで
やったんです。「お前、ろくろ回したことあるか?」「ありません」「じゃ、やれ」って。
「写真は?」「やったことありません」「いい先生がいるから写真の授業とりなさい」っ
てもう、全部世界を広げることばっかり。当初の目的と一八〇度違っちゃったんで、
そのときは嫌でしたけどね。でも、後になってやっぱり先生が言ってたことは正しい
なと思うようになるんです。

当時は、東京オリンピックの四年後で、一ドル三百六十円の時代。親には、苦労を
かけたと思いますね。でも、僕、最短の一年半で卒業したんですよ。最近、先生から
聞いたんですけど、その記録はまだ破られていないみたいです。

● オンボロ車で全米一周旅行

卒業の時期が決まったのは、九月のことでした。向こうの大学は、入学時期も卒業
時期もバラバラですからね。僕の卒業は十二月ということになった。「論文を出して、
個展をやったらそれで卒業できるよ」って。でも、まだ三ヶ月ある。その分のスカラ
シップも受け取ってたんです。で、学校にもう行かなくていいということになって、
「そのスカラシップはどうしたらいいんですか?」って聞いたら、「それは君のものだ
から、自由に使えばいい」と。それで、時間はあるし、お金もあるから、全米をドラ
イブすることにしたんです。

そのとき、僕の先生を訪ねてきていた日本人がいて、村田稔君っていうスズキ自動
車で車のデザインをやってた人なんですけどね。その村田君が「僕も一緒に回りた
い。車のことも詳しいから助けになると思うよ」っていうんで、二人でアメリカ一周
することにしたんです。車は、シボレーのコルベアっていう結構スマートなスタイリ
ングの車だったけど、中古のオンボロ。壊れるのは目に見えてた (笑)。

スカラシップがあるとはいっても貧乏旅行だから、車にオレンジや缶詰を一箱買い込んで、毎日同じものを食べる。ずっと同じもの（笑）。お金はどれくらいあったのかな？　五百ドルから千ドルの間だと思うんだけど、事前に、半分をニューヨークの友達のとこへ送ってね。大金持って旅行するのは怖いから。クレジットカードなんかないし。

それで、初日から案の定、車が止まっちゃう。最初の一週間は、毎日壊れて、あっと言う間にお金が減っていって、シカゴに着いたときには、もう五十ドルもなかった。それに、有料道路は走れないから下の道路を走って、ニューヨークまで千五百キロくらいあったけど、もう泊まらない。駐車場で仮眠するだけで、一直線にニューヨーク。これで故障したら、たどり着けない（笑）。

ロサンゼルスを出てサンフランシスコ、サクラメントへ。それから、東に方向を変えてスコーバレーを通ってワイオミング、コロラド、デンバーを通ってシカゴへ。シカゴからニューヨークに行って二週間滞在。ニューヨークからボストンに北上。イェール大学があるニューヘヴンっていうとこまで行って、今度はそこから南へ下がってワシントン通って、ケープケネディ見て。そしてマイアミ、フロリダ。今度はそこからニューオリンズ通って、テキサスを横断して、そしてニューメキシコ、グランドキャニオン、ネバダを通って、ロサンゼルス。トータル一万六千キロ。普通のアメリカ人が、一生をかけて旅行するようなところを一ヶ月で回っちゃった。

●あこがれのジョージ・ケペッシュにアポなしで面会

道中で知り合った最大の人は、MITのジョージ・ケペッシュという人。「インスティチュート　オブ　アドバンスト　ビジュアル　デザイン」という学科をケペッシュがやっていて、訪ねて行きました。もちろん、アポなしでいきなりね（笑）。ド

*ジョージ・ケペッシュ（一九〇六〜二〇〇一）ハンガリー生まれ。渡米し、ニュー・バウハウス（シカゴ）の設立に協力。一九六七年マサチューセッツ工科大学（MIT）で先端視覚研究センターを開設。アートとテクノロジーの融合を追究し、科学者の知能と芸術家の感性の両方を持ち合わせて思考することが必要と論じた。

アをノックして、出てきた女の人に「プロフェッサーに会いたい」って言って。「アポイントメント取ってますか？」って聞くから、「いや取ってないけど日本から来た」って。「ロサンゼルスから来た」とは言わずに「日本から会いに来た」と（笑）。

そうしたら、会ってくれることになって、結局一時間くらい話をしました。

ケペッシュに持ってた作品を見せてね。そしたら「お前、自分でいい学生だと思うか？」って聞いてきたんです。まあ、僕も米国の人の考え方はわかってるから「素晴らしい学生だと思う」って返事をした。そうしたら、「卒業した後、ここに来る気があるならいいよ」って言ってくれたんです。悩みましたね。だけど、日本に帰るっていうのは決めてたし、結局行かなかった。

でも、ケペッシュが会ってくれて、一時間もつきあってくれて、話ができたっていうのは、すごく大きな出来事だった。神様に会ったようなものですからね。

●ベトナム戦争をテーマにした卒業個展

卒業個展は、リクリエーションセンターっていう施設のクラブハウスを使ってやりました。すごく広い部屋に、平面の作品が五十点以上、立体の作品が三十点くらいだったかな。一年半の間でつくったものに新たにつくったものを加えて展示しました。そのときの作品の世界は、今のものとは全然違うもの。特に、卒業を認められるきっかけになった作品は、光の彫刻みたいなもので、今のとは全然違う。当時はベトナム戦争の時代。ベトナム戦争をテーマにして報道されたいろんな写真があるでしょ？　それを使って白い箱の一面が写真のイメージになるもので……。何て言ったらいいんだろう。電気が全部消えていると乳白色の箱。電気が点滅するとランダムにいろんな色でイメージが浮かび上がってくるんです。何枚もの写真がモンタージュされていて、一部が見えたり、こっちがちょっと見えたり、かなりの量が一度に見えた

UCLA大学院修士課程修了　一九六九年

りっていう風にランダムについたり消えたりする。アイディアはものすごく単純なん
だけど、コンピュータで制御しているみたいに変化するのがおもしろい。

仕組みは簡単なんです。中に二、三個のクリスマスの点滅するライトが入っている
だけ。あのライト、消えたりついたりする時間がバラバラなんです。赤だけだと赤、青が
同時についたときには紫になる。赤だけだと赤、青だけだと青でしょ。それがラン
ダムに光るもんだから、コンピュータ制御みたいになるんです。みんなびっくりし
ちゃって。それで、「お前もう卒業していい」っていうことになった（笑）。

社会へ

●偶然の再会から新たな出会いへ

ニューヨークに着いたときに、村田稔君が紹介してくれたのが武蔵美出身のデザイ
ナー、猪俣君だった。で、その猪俣君とかニューヨークで知り合った何人かの友達と、
半日ドライブをしたんですね。ロックフェラータウンのチャペルを見に行った。シャ
ガールとマティスがステンドグラスを手がけたとても素晴らしいチャペルでね。それ
で友達になったんです。

その後、UCLAを卒業して日本に帰って「何か仕事しなきゃ」っていうときに、
六本木の交差点で信号待ちをしていると、向こう側に立ってる若者がいてね。「あれ
え、似てるな」と思ったらそれが猪俣君だった（笑）。すごい偶然。そうしたら、ニュー
ヨークから引き上げてきて、これから何か仕事しなきゃと思ってるって言うんです
ね。僕も同じような状況でしょ。それで、一緒に仕事を始めるんです。その仕事は、

音楽事務所の仕事。倉俣史朗さんの友達がやってる音楽事務所だった。それで、コンサートのポスターやプログラムをデザインする仕事を始めるわけです。それで、猪俣君と僕が仕事を始めたっていうのを倉俣さんが聞きつけて、様子を見に来た。後に、猪俣本当にお世話になった倉俣さんとの出会いは、そんなふうに訪れたんです。猪俣君とは長続きしなかった。三〜四ヶ月だったんじゃないかな。

●会社の設立と解散

　一九七〇年の三月三日に会社をつくったんです。この時二十六歳でした。社員は三人くらい。帰ってきて割とすぐに、アルバイトみたいなものですけど、親類から仕事が来たんです。それで、二万円か三万円くれたんですね。これはいいなと思ってたら、また仕事をくれた。それで、「ああこれでいいんだ」と思っちゃったんだな。それで、会社つくって旗揚げする。そうしたら、途端に仕事が来ない。会社名は株式会社ＥＤＩ（Environmental Design International）。考え過ぎだよね（笑）。

　何も知らない若造が、ビジネス経験も何もないのに社員雇って会社つくったんだから、すごいと言えばすごい（笑）。何にも疑問を感じずにやってましたからね。まさに怖いもの知らず。でも、プレゼン用の当て馬づくりみたいなのをずっとやって、結局は実現しないような仕事ばっかりだった。給料も、自分は貰えなくても社員には払ってました。でも、やっぱり「こんなことやってちゃいけない」っていうんで解散することにしました。解散するっていうことをみんなに伝えることがなかなかできなくてね。今日言おうか、言うまいかって（笑）。

　結局、一年で会社は解散して、五十嵐威暢デザイン事務所として再出発しました。その頃から、倉俣さんや内田繁さんのところに頻繁に顔を出すようになったんです。それで、ロゴとかサインの仕事をも地道に一人でやれそうなところから始めようと。

*倉俣史朗（一九三四〜一九九一）東京生まれ。一九五六年桑沢デザイン研究所リビングデザイン科卒業。一九五七年三愛入社。一九六四年三愛を退社、松屋インテリアデザイン室嘱託、一九六五年クラマタデザイン事務所設立。代表作に「オバQ」の名で親しまれているフロアライトなど。

*内田繁（一九四三〜）インテリアデザイナー。横浜市生まれ。一九六六年桑沢デザイン研究所卒業。一九七〇年内田デザイン事務所設立。一九八一年スタジオ80設立。代表作に六本木WAVE、科学万博つくば博'85政府館、神戸ファッション美術館、門司港ホテルなど。そのほか、家具や照明、時計などのデザインも手掛ける。毎日デザイン賞、商環境デザイン賞など受賞。

らうようになっていく。

最初の三年間は、ほとんど仕事はなかったですね。友達の移転案内と結婚式の案内ばっかりつくってたっていう感じ。当時は、みんな本当に仕事がなかった。倉俣さんは例外だったけど、内田繁さんや杉本貴志さんもそうだし、インテリアデザイナーは、みんな仕事が少なかった。「三十万円の仕事が一つあれば、三ヶ月暮らせるんだけどな」って、みんなでそんな話ばっかりしてた。

● ドラフターとの出会い

一度、会社をつくって失敗したということもあって、何とかしなきゃいけないと強く思ってました。自分のスタイルや世界をつくらなければということが、いつも頭にありましたね。そんなとき、デザイナーや建築家が使うドラフター*という道具に出会ったんです。ドラフターを使って、建築家が書くような図面とかパースの世界をグラフィックに持ち込んだらおもしろいことができるんじゃないかって。そういうところから、アクソノメトリック図法*で立体の絵を描き始めたんです。立体アルファベットというテーマは、そこから生まれました。

それで、サマージャズフェスティバルのポスターとか、友達が始めた靴屋のポスターをドラフターを使ってつくってみたんです。実際にやってみて、「あ、これは、やれそうだな」という気がしましたね。

親類に音楽プロモーターがいて、ジャズのポスターをやらせてもらえることになったんです。ギャラなし。その代わり、一切注文はつけないで、自由にやらせてくれっていうことでね。それでアクソノメトリック図法でアルファベットを描いてデザインに使う、その練習をしてたんです。このジャズシリーズでね。それを神田先生が見て評価してくれたんです。ちょっと元気が出ましたね。

*杉本貴志（一九四五〜）
インテリアデザイナー。一九六八年東京芸術大学卒業。一九七三年スーパーポテト設立。商業空間を主に手掛け、代表作に無印良品、パークハイアットソウル、グランドハイアット東京の和食レストラン、教会など。

*ドラフター
製図用具。製図板に定規をつけて、スライドさせて平行線を引くもの。

*アクソノメトリック図法
立体を平面に描くための図法の一つ。軸測投影図法。建築では一般的に、平面図を45度回転させて、斜め上から見下ろす鳥瞰図のように立体的に見せる方法。

●中村善一氏との出会い

あるとき、内田さんや倉俣さんのパーティで知り合った葉祥栄*さんから電話をもらったんです。ランドスケープとか都市の再開発のプロジェクトをやってる先生のオフィスのインテリアデザインをやっていて、同時にロゴも名前も新しくしたいから、デザインしてくれませんかって言ってくれたんです。そのクライアントが中村善一*さんだった。もう、本当に素晴らしい人。九州のデザインの世界では第一人者というか、まとめ役だったんですね。九州デザインコミッティの理事長なんかもしていて。九州産業大学の教授でもあった。そんな人が、息子のような歳の僕に、本当に、きっちり応対してくださって。「一番やりたいことをストレートにやってくれればいいから」っていうようなことで仕事が始まりました。

ロゴをつくるって、いろんなグラフィックをやって、エントランスサインをやって。そうするうちに、ポスターもつくりたいなと思って。で、ひょっとしたらつくらせてくれるかもしれないなと思いながら、勝手に版下をつくっちゃって（笑）。「こういうポスター考えたんですけど、どうでしょう？」って言ったら、「わかりました」って言ってお金を出してくれた。それでできたのがZENのポスターなんです。

このZENのロゴは、倉俣さんに影響を受けてるんです。倉俣さんは、この頃しきりに「原点に帰る」ことを力説してたんです。「ミニマムに原点に帰る」っていうところに、僕もなんとか少しでも近づきたいと思って、それでこれを考えたんです。ロゴを設計するときに、鉛筆でスケッチすると、どうしてもアウトラインをこういうふうに描くわけです。「Z」だったらこういうふうに、「E」だったらこういうふうに。で、それをそのままデザインしちゃった。発端は倉俣さんの言葉なんです。

*葉祥栄（一九四〇～）
建築家。熊本県生まれ。一九六二年慶應義塾大学卒業後、アメリカウィンテンバーグ大学ファイン・アブライドアーツ奨学生。一九七〇年葉デザイン事務所設立。熊本県小国町一連の木造建築で日本建築学会賞受賞。

*中村善一（一九二八～）
福岡県生まれ。日本大学卒業。もと九州産業大学芸術学部教授。専門は、景観理論、環境デザイン。福岡市都市景観審議会会長などを務めた。

●山中湖の一大芸術家村

多摩美時代の友達が、「今度、讃美ヶ丘の伊藤隆道さんの別荘を見に行くんだけど、一緒に行かない?」って誘ってくれて行ったんです。その辺りで、一番最初に別荘をつくったのが亀倉雄策先生。それで二番目につくったのが伊藤隆道さんだった。「うわー、こんなところに別荘あったら最高だな」と思った。しかも土地の値段を聞いたらすごく割安で。それで、僕、その友達よりも先に決めちゃった(笑)。

でも、土地は手に入れても、建物を建てるお金はない。僕みたいのには、とても銀行は貸してくれないでしょ。それで国民金融公庫に行くんです。僕みたいのには、とても銀行は貸してくれないでしょ。それで国民金融公庫に行くんです。そうしたら「デザイナーって何ですか?」って聞いてくる(笑)。そしたら出てきた人が「なんかその、専門誌とかありますか?」って。それで『商店建築』にちょっと出てきたとか、『アイデア』や『タイポグラフィ年鑑』なんかにも出てたんで、そう言うと、「次、そういうの持ってきてください」って。とにかく、当時は国民金融公庫の職業欄の中に、そもそもデザイナーっていう職業がないんです。それで、雑誌なんかで紹介されたものを持って行ったんですね。そうしたら、借りられちゃった。

その後、「なんだ。五十嵐が借りられるんなら僕も」っていうんで内田さんが同じことをやりだして(笑)。それから、続々とみんながそこに別荘を建て始める。上條喬久さんとか小川隆之さんもそう。西武美術館の紀ノ国憲一さんとか、田中一光さんとか。「妾と別荘は絶対持たない」って言ってた粟辻博さんまでもが後年つくっちゃう。

そうやって、一大芸術家村ができたわけです。そこに、毎週のようにみんなが集まってさ、野外コンサートやったりね。そしてパーティのはしご。そういうのを毎週、毎週やってたから、知り合いがぐーっと増えて仲良くなっていったんですね。

テニスをしたり、夏は「讃美祭」っていうお祭りをしたり、展覧会をしたり、演劇をしたり、コンサートをしたり……。三枝成彰さんなんかがアーティスト連れてきて、

*亀倉雄策(一九一五〜一九九七)グラフィックデザイナー。東京オリンピックのポスターに代表される昭和のグラフィックデザイナーの草分け的な存在。日宣美、東京アートディレクターズクラブ、日本デザインコミッティ、日本デザインセンター、JAGDAの創設など日本のデザイン界の大きな流れを築いた巨人であった。

*上條喬久(一九四〇〜)グラフィックデザイナー。東京生まれ。一九五九年日本大学芸術学部写真学科卒業後、文藝春秋写真部に入社。一九六五年よりフリーランス。一九六八年、作品「NewYork Is」で日本写真批評家協会新人賞受賞。以後、広告やフィルムなどで活躍。近作では、自身のレントゲン写真から触発された自写像をテーマにしている。

*小川隆之(一九三六〜)写真家。東京生まれ。一九五九年日本大学芸術学部写真学科卒業。その後、一九六〇年日本デザインセンター設立に参加。一九六三年田中一光デザイン室を主宰。一九七三年より西武セゾングループのADとして活躍。多くのグラフィック作品は国際的にも高い評価を得た。

*田中一光(一九三〇〜二〇〇二)グラフィックデザイナー。一九五八年ライトパブリシテイ入社。

*粟辻博(一九二九〜一九九五)テキスタイルデザイナー。京都生まれ。一九五〇年京都市立美術専門学校(現・京都芸術大学)卒業。カネボウ、大西デザイン研究所を経

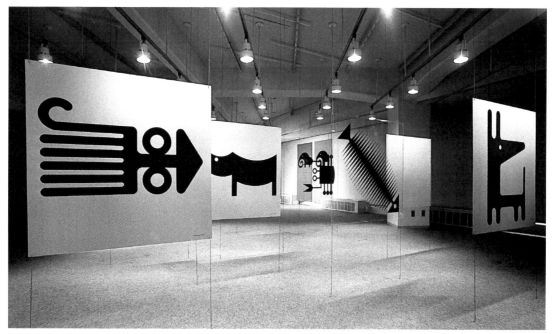

初めての個展『動物イラスト展』 1973年

ZEN環境設計 ポスター 1976年

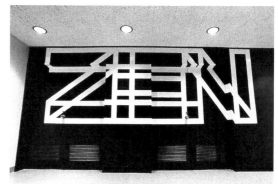

ZEN環境設計 ロゴ 1974年

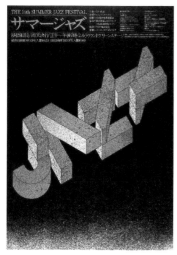

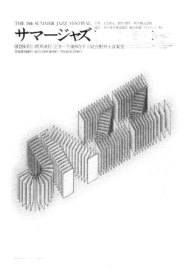

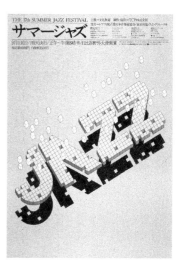

TCP『サマージャズ』ポスター 1976〜1984年

● 第一回個展「動物イラスト展」

田中一光さんも何かに書いてたんだけど、僕の顔だけは知ってるっていう人は多かったんです。倉俣さんや内田さんが設計したお店のオープニングパーティにはいつもいましたからね。でも、たいした仕事をしてないわけだし、何者なのかはわからないわけです。

そんな僕が、ギャラリーフジエで個展を開くことになった。無名のデザイナーにもかかわらず、そんなことができたのは、ひとえに倉俣さんのおかげなんです。実は、ギャラリーフジエのこけら落としの展覧会が倉俣さんだった。そのときに、「うわぁ、こんなきれいなところで展覧会できるのっていいですね」って僕が言ったら、「やってみたら。僕が推薦しとくから」って言ってくれたんです。

このとき、実は就職の話もあったんです。ずっと仕事のない僕を、多摩美の恩師伊東先生が見かねて、日本コロムビアに紹介してくれたんです。それで、面接に行きました。そうしたら「係長待遇で雇うけど」ということになった。迷いましたね。結婚してたし、子供もいたし。個展の方は来月に控えてるし……。それで、散々迷ったんだけど、個展にかけちゃおうと思って断っちゃった。上手くいったら、新しい展開があるかもしれないって思ったんですね。だから、もう背水の陣（笑）。

学生時代から動物のイラストを描いていて、それが一番いいかなということで、テーマは「動物のイラスト」にしました。アルミの板とアクリルの板と、それから布にシルクスクリーンで刷ろうと思ってね。だけど、そんなことをするお金がないから、これはお願いするしかないっていうことで、熊沢印刷にお願いに行きました。

黒田征太郎さんや、長友啓典さんのポスターには、全部「熊沢印刷工芸」と入っていたんです。「シルクスクリーンでは、今、日本で一番いい会社だ」なんてことを、みんなが言う。それでお願いに行きました。そうしたら「いいよ」って熊沢さんが言っ

て、一九五八年粟辻博デザイン室設立に就任。一九八八年多摩美術大学教授に就任。フジエテキスタイル、大正海上本社ビルのタペストリーなど。

＊三枝成彰（一九四二〜）
作曲家。一九七二年東京芸術大学大学院修了。九歳から作曲を始め、大学在学中に安宅賞を受賞、首席で卒業。先鋭的な現代音楽を追求する一方、映像音楽の仕事にも携わる。音楽活動のかたわら、テレビ番組の司会をつとめるなど多彩に活躍。

＊黒田征太郎（一九三九〜）
画家、イラストレーター。大阪生まれ。高校を中退し、米軍労務者として二年間ハノイ河口付近で働く。一九六〇年早川良雄デザイン事務所に入りデザインを学ぶ。その後ニューヨークに渡るが、長友啓典の第一七回日宣美受賞のニュースを聞くや帰国。一九六九年に長友啓典とK2を設立。現在はニューヨークとK2を設立。現在はニューヨークで活動。

58

てくれて。それでできたんです。「誰かに紹介してもらえばいいのに」って思われるかもしれませんが、自分で直接訪ねて行っちゃうのは、まあ、僕の性格なんですね。

ディスプレイデザインは内田さんにお願いしました。

出来がどうこうとか、そんな余裕はまったくなかった。それしかできないし、とにかく目一杯やるしかない。それで、いよいよオープンを迎えて、どうなるか……。何しろ背水の陣なんで。そうしたら、並べてたものが全部売れたんです。それどころか、足りなくて熊沢さんに追加注文するくらい。インテリアデザイナーと建築家が買ってくれたんです。

買ってくれた理由はとても明快でね。当時、モダンデザインのインテリアや、建築家が設計したものを雑誌に発表するときに、クライアントが壁にかける絵が普通の油絵だったりして、みんな違和感を感じてたんです。要するに、非常にモダンなシンプルなデザインに、すごい額縁の印象派の絵なんか来ると困っちゃうわけです。それで「撮影のときに、これをその絵の代わりにかけて写真に撮るといい」っていうんで買ってくれたんですよ。

ギャラリーフジエは、北原進さんのインテリアデザインだから、田中一光さんとか長大作さんとか、そうそうたる人たちが来ましたね。それで、初めてこういうのをやるデザイナーなんだっていうことが、少しだけ伝わったんです。

●UCLA講師としての一年間

仕事があまりなかったこともあって、雑誌『アイデア』の石原義久さんに、アメリカ西海岸のグラフィックデザインを紹介する別冊を出しましょうって、提案したんですね。もちろんすぐにはやれなくて。じゃあ、その前にいくつか記事をつくってみたらって言うんで、ロサンゼルスに行って取材をしたんです。そうしたら、当時向こう

＊長友啓典（一九三九〜）
アートディレクター。大阪生まれ。一九六四年桑沢デザイン研究所卒業後、日本デザインセンター入社。一九六九年黒田征太郎とK2設立。『流行通信』『GORO』などのエディトリアルやロイヤルホテル、丸井などのアートディレクションのほか、小説の挿し絵などで活躍。

＊熊沢印刷工芸
一九六一年創立。一九七四年全日本スクリーン印刷通産大臣賞を受賞するなど、七〇年代からシルクスクリーン印刷の高い技術が評価された。

＊北原進（一九三七〜）
インテリアデザイナー。一九六四年東京芸術大学美術学部工芸科卒業。パシフィックハウス、フォルムインターナショナルを経て、一九七〇年K-IDアソシエイツ設立。日本-BM本社ビル、京王プラザ、東急ホテルなど。

＊長大作（一九二一〜）
建築家、家具デザイナー。旧満州生まれ。東京美術学校（現・東京芸術大学）建築科卒業。一九七二年長大作建築設計室を開設。代表作は低座椅子など。

で一番流行っていたのがエアブラシのイラストレーションだった。

その作業工程を見たら、もう膨大な気の遠くなるような仕事をしてるんです。「成熟したデザインの世界の中で、何かやろうとしたら、やっぱり人がやりたがらないようなことをしないと出て行けないんだな」ということを強く感じましたね。

文字を立体で描く。簡単なことのようだけど、これを手でやるのは相当大変なことなんです。だけど、ドラフターを使えばだいぶ違う。それで本格的に始めたんです。

西海岸のデザイナー達の苦労とか、仕事のやり方とかスピードとか、そういうのがものすごい刺激になった。僕にとっては、生まれて初めて見る現場でしたから。

それで二回目の個展「五十嵐威暢展②」で立体アルファベットをやって、ちょっと業界で評判になって、田中一光さんのテキストで『アイデア』でも紹介されたりして。ちょうどその頃、UCLAから講師の話が来たんです。卒業のときに、いろんな就職先の話があったんですね、先生の方から。だけど日本に帰ることにした。そうしたら先生が「日本で五年も経験積んだら、また教えに戻ってくればいいから」って言うんです。びっくりしました。やっぱりアメリカだなあなんて思ったもんです。半信半疑だったんですけど、五年経って、本当に手紙が来たんです。それで、日本の仕事はこれからも多分あるけど、教えに行くチャンスはそうはないし、若いときに経験しちゃった方がいいかなと思って行くわけですね。

僕の担当は、グラフィックデザイン。当時、UCLAには、グラフィックデザイン専門の先生は僕しかいなかった。だから、四年生と大学院生を全部、僕が教えたんです。いろんな学科の学生が受講しに来てて、基礎ができてない学生が山ほどいるから、基礎も教えなきゃいけない。年齢も幅広い。そんな中で、ポスターつくったり、パッケージつくったりという授業をしてましたね。

アメリカの大学は、みんなのレベルを揃えるんじゃなくて、一人ひとり別の方向に

個性を伸ばそうとする。それは、日本とはまったく違う発想で、僕はそういうアメリカ流が素晴らしいと思っていました。当時もそういう方針でやってましたね。週に一回、学生のカウンセリングの日っていうのがあって、一人ずつ一対一で相談に乗ってあげないといけない。人生の相談から学校の授業のことから、全部。学生の方が僕より年上だったり、離婚してたり、子供がいたりして。もう、切実な人たちがいっぱいいるんですね。まあ、大変な仕事でした。

結局、一年で日本に帰ってくるんですが、この間もサミットストアの仕事はしてたんです。それから、A&Mっていうレコード会社から依頼されたデイブ・ブルーベックのジャケット。イラストだけだけど、やりましたね。あとは、ロゴをつくったりとか。向こうで知り合ったデザイナーから仕事もらったりして、講師以外の仕事も少しはしてました。

チャールズ&レイ・イームズと出会ったのも、その頃のこと。僕の恩師ジョン・ニューハートっていう人がイームズのフィルムを担当した人でね。あるとき、彼に「イームズの展覧会をUCLAでやるんだけれども、イームズはこの展覧会を日本でもしたいと言ってる。ちょっと手伝ってくれないか」って言われて、それで会うことになった。実際にUCLAでは大きな展覧会が開かれるんですけど、日本でやるために関係者に集まってもらって。亀倉先生でしょ、小池岩太郎さんでしょ、渡辺力さん*でしょ……。そうそうたる人たちでね。僕、イームズ側の代表っていうことで、設営なんかの説明をして。準備を始めたんですけど、オイルショックの時期で、スポンサー企業がとても集められないっていうことになってポシャっちゃう。だけど、そのお陰で、チャールズ&レイ・イームズと知り合いになるわけ。チャールズ&レイとは仕事はしてなくて、食事友達っていう感じ。よくご馳走になって、いろんなものをもらったりして。楽しかったな。

*チャールズ&レイ・イームズ
チャールズ・イームズ（一九〇七〜一九七八）は、ワシントン大学で建築を学び、レイ・カイザー（一九一二〜一九八八）は、ニューヨークで絵画を学ぶ。四一年結婚、ロサンゼルスに居住。シンプルでモダンな家具を多くデザインし、その作品はミッドセンチュリーと呼ばれる時代の象徴となった。また後年は映像作品も残した。

*小池岩太郎（一九一三〜一九九二）
インダストリアルデザイナー、教育家。東京生まれ。東京美術学校（現・東京芸術大学）工芸科図案部卒業。一九四二年より東京美術学校で教鞭をとる。一九五三年、教え子だった栄久庵憲司ら六名の学生グループとGK（Group of Koike）デザイン研究所設立。芸術研究振興財団理事長なども務めた。

*渡辺力（一九一一〜）
インダストリアルデザイナー。東京高等工芸学校木材工芸科卒業後、群馬県工芸所などを経て、一九四九年渡辺力デザイン事務所設立。八〇年代以降は、国内外のプリンスホテルのインテリアデザインを多く手掛けた。代表作に「ひも椅子」、「トリイスツール」など。

●休眠状態

七六年に三十二歳でUCLAから帰ってきて、それからの三年間は、またまた仕事がなくてね。ほとんど休眠状態。苦しかったですね。そのとき、僕は、もう忘れられた存在になってたから。やっぱり、一年間離れてたっていうのは大きかった。していたのは『家庭画報』の仕事と、金沢市立図書館のサイン計画くらいかな。

事務所には結構、人はいたんですね。というのは、UCLAで知り合った若い人たちが日本に戻ってきて、集まってきてたんです。この人たち、仕事がないからうちに来てた（笑）。そのときいたスタッフ四人の中で、デザインの教育を受けていたのは一人だけ。だから、午前中に「写植とは何か」とか、「こうやって貼るんだよ」というように授業して、午後には実践してましたね（笑）。

ところがこの人たち、一人は外国人で、ほかも全員が外国語に堪能。英語はみんな話すし、ドイツ語ができる人も二人いた。だから、外国とやりとりするとか、物を集めるとか、そういう能力にはすごく長けてる事務所でね。それで『環境のグラフィックデザイン』という別冊を『商店建築』から出すんですけど、そういう仕事をするときには、強力なパワーになりましたね。

一九七八年にアムステルダムのピーター・ブラッティンガさんのギャラリーでジャズのテーマの個展をしました。あれは、その二年前に田中一光さんが、来日していたブラッティンガさんに、東京デザイナーズ・スペースでの僕の個展を見せたのがきっかけだった。そのとき、彼はジャズシリーズを気に入ってくれたんですね。それで、彼のギャラリーで見せたいから是非送ってくれっていう手紙が来た。本当は送らずに自分で持って行きたかったんだけど、経済的に困窮してて行けなかった。折角のチャンスだったんだけど、とても行けるような状態じゃなかったですね。

＊ピーター・ブラッティンガ（一九三一〜）
オランダ生まれ。一九五一年、父の経営する印刷会社デ・ヨング社に入社し、同社アートギャラリー活動や、出版部門「クワドラ・プリント」の企画などに力を注いだ。オランダADCの設立、ディック・ブルーナと共同で出版・著作権代理会社を設立するなど活躍。

●ビジネスの流儀

僕の事務所では、「仕事は全部契約書を取り交わしてする」ことと、「土曜、日曜の週休二日制を実施する」こと、この二つを同時に始めたんです。多分、日本のデザイン事務所では、一番早かったんじゃないかと思います。広報担当がいたのも、めずらしがられました。でも、ファッションデザイナーの場合はそれが普通でしょ？ 今、僕がやるとしたら営業担当も置くでしょう。

それから「もう一日下さい」って言ったことがないんです。必ずデッドラインに間に合うか、その数日前に終わっていて渡してました。そういうことが、信用につながったと思うんです。八〇年代、あんなにたくさん仕事が来たときも、一々契約書は交わすし、納期は絶対守るし、土、日は休む（笑）。アメリカのやり方を見ていて、いいところは取り入れたっていうことです。

代理店は、契約書のことで文句を言ってました。必ず、契約はクライアントと直接してましたから。代理店からの仕事であっても、契約はクライアントと直接する。そうしないと責任を持てないし、そもそも、それがあるべき姿だと思うんです。クライアントは結構、喜んでくれましたよ。

●ジョン・フォリスから受けた影響

金沢市立図書館と北塩原コミュニティセンターと立正大学の図書館。この三つのサイン計画の仕事は、当時の自分がやれる精一杯のものでした。その元になっているのが、ジョン・フォリス。ジョン・フォリスはイームズの友人で、『アート＆アーキテクチャー』という雑誌の表紙デザインをしていたんです。この人の最大の功績は、サインデザインなんです。サインデザインを一つの分野としてあるレベルにまで引き上げた功労者。パイオニアですね。あるとき、彼から電話がかかってきて、今東京にい

＊ジョン・フォリス
グラフィックデザイナー。一九六〇年ジョン・フォリスＣＯ設立。グラフィックデザインやＣＩ、建築物のグラフィックやサイン計画を数多く手掛ける。ラスベガス国際空港、ポール・ゲティ博物館のサイン計画、ディズニー・ワールドのリゾートホテルのグラフィック等が有名。

るから会いたいって言ってきて。それでホテルで会うんですけど、会ったら実に人格者っていうか。白人でこれほど優しい気持ちを持った人って会ったことがない。いい人はいっぱいいるんだけど、でも、この人は何て言うんだろうって。有名であることとか、一流と言われていることとかに一切関係なく、人間対人間で接する人。

そのジョン・フォリスが自分の持っていたスライドを僕に全部くれたんです。「自由に使っていいから」って。それで、僕は紹介記事なんかにも使ったけど、自分自身の勉強にも使ったわけです。そこにほとんどのお手本があって、それで自分もサインデザイン、それもシステムとしてのサインデザインっていうような考え方を身につけることができた。それを実践したのが金沢市立図書館をはじめとする三つのサイン計画の仕事だった。まあ、だから自分が得た知識を目一杯、実践してみたプロジェクトなんですね。

北塩原コミュニティセンターは、谷口吉生さんの設計ですごいなと思った最初の仕事でね。でも、信じられないくらい低予算でサインをやらなきゃいけなくて、紙でつくったりしてるんですよ。ルームサインでも、アクリルにシルク印刷なんかできないんです。だから紙焼きした紙を貼る（笑）。

そうしたら、その年のサインデザイン協会の公共サインの金賞かなんかをもらうんです。それは過疎の村役場が、サイン計画というのを取り入れた画期的なプロジェクトっていうことで評価されたんですね。極端な低予算のプロジェクトだったこともあって、僕としても忘れられない仕事ですね。

谷口さんもそうなんですけど、僕にサインの仕事を発注してくれた建築家っていうのは、みんな留学や仕事でアメリカの経験がある建築家ばかり。椎名政夫、竹山実*、谷口吉生、槇文彦*……。みんなアメリカを経験してる。その人たちは、建築の中のグラフィックの重要性を理解していて、何とかしたいと思っていた。日本の状況をね。

*谷口吉生（一九三七〜）
建築家。東京生まれ。慶應義塾大学工学部卒業、ハーバード大学建築学科修士課程修了。一九七八年父吉郎の事務所を引き継ぎ、谷口建築設計研究所設立。代表作に葛西臨海水族園、丸亀市猪熊弦一郎現代美術館、ニューヨーク近代美術館など。

*椎名政夫（一九二八〜）
建築家。東京生まれ。早稲田大学理工学部建築学科卒業。クランブルック美術大学建築都市計画専攻修士課程修了。村田政真建築設計事務所などを経て、一九六五年椎名政夫建築設計事務所開設。代表作にホンダ青山ビル、立正大学大崎キャンパスなど。

*竹山実（一九三四〜）
建築家。北海道札幌市生まれ。早稲田大学第一理工学部建築学科卒業、同工科系大学院修了、ハーバード大学大学院修了。一九六四年竹山実建築綜合研究所設立。代表作に、晴海客船ターミナル、エジプト大使館。武蔵野美術大学名誉教授。

*槇文彦（一九二八〜）
建築家。東京生まれ。東京大学工学部建築学科卒業。クランブルック美術大学修士課程修了、ハーバード大学建築学科修士課程修了。一九六五年槇文彦総合計画事務所設立。代表作に、立正大学熊谷校舎、慶應義塾大学図書館新館、ヒルサイドテラス、幕張メッセなど。

64

パルコ・パート3 サイン計画　1981年

サントリーホール CI　1986年

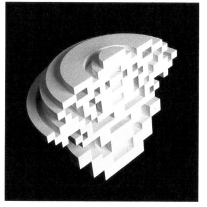

サントリーホール 彫刻『響』　1986年

ナイキ 彫刻『180』　1990年

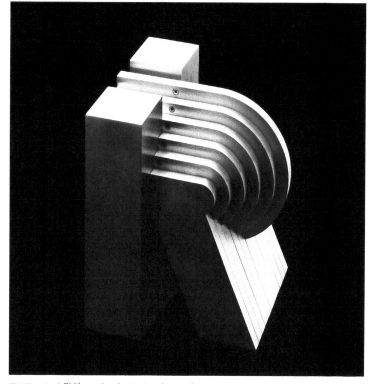

アルファベット彫刻 アルミニウムシリーズ　1983年

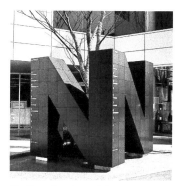

虎ノ門NNビル サインデザイン　1981年

慶應義塾大学図書館 サインデザイン　1985年

そこに、ピッタリはまったのが僕だった。

●平面から立体へ

七五年の立体文字展から五年ほど経って、それを実物としてつくる余裕が出てきたんで、立体アルファベットをつくり始めました。アクソノメトリック図法で描いてるときから、いつかは立体でつくりたいなと思いながら描いてましたからね。素材は、金属やプラスティック。石でもつくりました。それを松屋で展示したら、後で仕事にもつながった。また、倉俣さんなんですけどね。「パルコ・パート3で立体のアルファベットみたいなサインがいいと思うんだけど、やってみる？」って言ってくれて、それでやることになったんです。

アルファベットに対する思いというのは、グラフィックデザイナーとしてではなくて、造形作家としてのものなんです。自分が純粋につくりたいから、つくり続けた。例えば、ナイキの仕事で「180」っていう数字をつくったり、コクヨの「K」の文字をつくったりとか。でも、そういう仕事でも全部、「もの」は渡していないんです。その人たちっていうのは大体写真に撮って印刷物にするんですね。だから「もの」は要らない。それで、全部僕が持ってるんです。デザインだったら渡してるけど、デザインじゃないですから。「これは、渡せません。それでもいいですか？」っていう仕事の仕方をしてました。

仕事は、後から来たのを引き受けたっていうだけ。鹿島建設の仕事で「150」っていう数字をつくっ

66

CIの仕事

七〇年代後半から八〇年代にかけて、のちにバブル経済といわれるような、急速な経済成長の時代を迎えました。それに伴って、各企業も企業体質の変換をよぎなくされ、CIブームといわれるほどに積極的にVIの開発を行ったのです。中西元男さん*のPAOSに代表されるような専門の会社も誕生し、大手の企業が次々にCIを導入し、その頃は私のところにもロゴマーク制作の依頼が多くなったんですね。

●三井銀行CI

コンペの仕事は、目一杯、自分なりの正解を出して、もしだめだったら「見る目がないお前が悪い」っていう風に納得することもできますよね。その正反対の仕事を経験したのが三井銀行のCIでした。決めるプロセスに関与する人が多すぎるんですね。だから、部長会でプレゼンして、役員会でプレゼンして、最後は相談役にプレゼンしてっていうふうに、必ず三回やらないといけない。

三井銀行にとって、井桁のマークを変えるのは、数百年の歴史の中で、初めてのこと。そもそも、役員会に部外者が出席して、意見を言うのは僕が初めてだった。そんな世界だから、まあ本当に大変（笑）。もちろん、デザインのことがわかる人もいない。そうすると、方法は一つ。あらゆる可能性を全部当たっていって、潰していくしかない。

それで、結局、二百案くらいつくることになった。一つずつ、「これじゃないですね」「これじゃないですね」って消していく作業。それで意見を言ってもらって、次のプレゼンまでに用意する。全部言われた通りつくるわけです。コンペの仕事とは正

*中西元男（一九三八〜）
神戸生まれ。桑沢デザイン研究所卒業、早稲田大学卒業。一九六八年PAOSを設立、ニューヨーク、ボストン、北京などにも拠点を持つ。INAX、ベネッセ、ブリヂストンなど、これまでに約百社のブランド、CI、コンサルティングなどを手がけた。

反対でしょ？　だから、この仕事が終わったときに、「ああ、これで僕は怖いものは何もなくなった。もう、どんな仕事でもできる」って思いましたね。

●カルピスCI　明治乳業CI

CIでいうと、その頃カルピスも手がけました。あれは、なんとプレゼンまでの時間が一週間しかなかった。でも、あのときも百案くらいつくりましたね。シンボルマークは、いいものができた。でも、ロゴの方は、ちょっと時間がなくて……。なにせ、一週間ですからね。プレゼンの資料を物理的につくるだけでも大変で。ロゴの方は、驚いたことに、何年かして勝手に変えられちゃったんです。一言も連絡なし。それで、僕も忙しかったし、文句言う気もしなくて、そのままにしちゃった（笑）。そ

明治乳業の話は、ちょっとおもしろいんです。色々積み重ねていって、いよいよ最後の三案の中から決めるっていう日の朝のこと。電通の人が、電話かけてきて「本命案がひっくり返ってる」って言ってきた。今さら当て馬の二案のどれかになったら困るので、何とかもう一回ひっくり返してくれって言うわけ。でも、最後のプレゼンがもう一時間後に迫ってて。僕がいいって言えば言うほど、「こっちの方がいい」って言い出すに決まってるから、それは絶対に言わないように注意しようと思ってね。

それで、何をしたかっていうと、三案それぞれについて、できるだけ客観的にメリットとデメリットを詳しく説明したんです。強弱を一切つけずに、それだけを言った。そしたら役員の人達、本当に素朴でいい人たちなんですね。逆にどれにしていいのかわからなくなっちゃった。それで、一通りゴチャゴチャ相談したあげくに、社長が「先生はどう思いますか？」って（笑）。「聞くところによると、こちらが気に入られたようですけどね」って大丈夫だなと思って、「言うと多分嫌われると思ったから言わなかったんですけどね」って（笑）。「聞くところによると、こちらが気に入られたようですけ

ど、今までの経験とかプロとしての知識を総動員して判断すると、やっぱりこれしかないと思いますよ」って言って、それで決まったんです。

経験は、後に多摩美の二部をつくるときに役に立ったんです。

そういうすごい人。ちょっと考えられないくらい素晴らしい大学ですね。このときの理事長がやっぱりすごいんです。仕事の話は五分で、その後二時間は遊びの話（笑）。学して、わかればわかるほど素晴らしい大学で。僕、いまだに顧問をしてるんです。いろいろ見全学生、全職員がIBMのコンピュータ使ってたし。普通じゃなかった。いろいろ見だった。大学の事務室がペーパーレスになってましたからね。八一年のことですよ。たら素晴らしいんじゃないかと思ったんですね。行ってみたら、これがすごい大学来たんです。僕のCIに関する講演会を聴いたらしくて、大学としてCIを採り入れ金沢工業大学の広報の人が「ウチの大学のCIをお願いできませんか」って頼みに

● 金沢工業大学のCI

デザイナーとしての絶頂期

● ニューヨーク近代美術館（MoMA）のカレンダー

パルコ・パート3のサイン計画をして、パルコのストリートギャラリーで展覧会をしました。それで、パルコの社長と話をするようになって、あるとき、ポスターカレンダーを提案したんです。そうしたら「やりましょう」ってあっさり言ってくれたんですけど、描くのに時間かかっちゃって、一年分描いて印刷してカレンダーの時期に

収めることができなかった。だから「毎月、翌月の分を売るのじゃ駄目ですか？」って（笑）。やっぱりそれじゃ駄目でね。半年分しかないからボツになる。

それが、MoMAのカレンダーにつながっていくんです。脇田愛二郎さんがつくったグリーンコレクションっていうギャラリーが青山にあって。そこに、エスティローダーっていう化粧品会社のオーナー夫婦が、日本に来ていて、立ち寄るわけです。それで日本のポスターを買いたいって言うんで、グリーンコレクションの人が、僕のポスターなんかを見せたんですね。それでローダーさん達が選んで、いろんな人のを含めて二十～三十点ほど買って、それをMoMAに寄付した。それが最初。そうしたら、MoMAのキュレーターから手紙が来て、追加で、これとこれがほしいから送れって言ってきた。

それで、これは送るんじゃなくて、持って行った方がいいなと思って。ついては例のカレンダーです（笑）。六ヶ月分あるから、これも見せてみようと思って、一緒に持って行った。それが採用されて、結局、八年間続けることになったんです。このときは、新聞や雑誌で結構取り上げられたんです。業界の中でもショックだったらしいですね。なんで五十嵐がつくれたんだろうって（笑）。

このカレンダーは、本当は、十年続けようって決めてたんですけど、できなかった。もう時間が取れない。他のことができなくて。それと、もう一つはコンピュータが入ってきたんでへんてこな状況になっちゃったから。本来コンピュータでした方がいいようなデザインなわけですけど、手で描くと言った手前、そうしなきゃいけない。横でコンピュータ使ってデザインの仕事してるのに、僕がドラフターで一つずつ描いてるっていうのがね（笑）。そんなことをしてると、周りの人が「もういいんじゃないの？」って言う。さすがに、そうかなと思ってやめたんです。

南青山の事務所スタッフ　一九八三年

＊脇田愛二郎（一九四二～）
造形作家。東京生まれ。一九六四年武蔵野美術大学卒業後に渡米し、一九六九年ニューヨークでの個展で高く評価される。以後、彫刻、モニュメント、環境アート、家具デザインなどの分野で活躍。第二回東京野外現代彫刻展大賞受賞。

●NY五十三丁目を歩く人が持っているもの

MoMAのカレンダーをつくることになって、それで、日本に帰ってきてしばらくしてから「ショッピングバッグのデザインをしてほしい」ってMoMAが言ってきたんです。「もちろん、喜んでやりますよ」って。でも、どうしようかなと思って。

それまでのショッピングバッグは、アイヴァン・シャマイエフとトーマス・ガイス*マーのデザインだった。シャマイエフは、僕が学生のときからあこがれていた、尊敬する人ですからね。シャマイエフとガイスマーがデザインしたショッピングバッグっていうのは、円と三角と四角の三種類あったんですよ。僕もそれを踏襲して違うものにしようと思って、円（ドット）を使ってデザインしました。

そのショッピングバッグのデザインは、一発で決まりました。商品として売っていたノートパッドにも同じデザインパターンを使うことになって。オリジナルのプロダクトをもっとつくった方がいいって思ったんです。それで、ショッピングバッグのプレゼンに行くときに、さっそくいろんなプロダクトをつくって行ってプレゼンテーションしました。グリーティングカードやトランプといった紙製品ですね。そうしたら、もう大喜びしてくれて。当時のミュージアムショップっていうのは、割と地味な存在でね。スタッフも少なくて、あんまり活気がなかった。そんなときに、僕がいろんな提案をしたんで、ちょっと元気が出たみたいでしたね。

結局、それからルイーズ・チンっていうショップ担当の女性と十五年も仕事することになった。それで、僕がデザインしたいいろんなプロダクトの情報を送ったら、次々と取り入れてくれてね。そんな、いい関係が生まれたんです。

その後、ニューヨークに行ったときのこと。五十三丁目に近づくと、その辺を歩いてる人たちが、みんなあのバッグを持ってるんですよ。いーっぱいね。デザイナーとして、ほんとに嬉しかったね。

＊アイヴァン・シャマイエフ（一九三二〜）ロンドン生まれ。ハーバード大学、イエール大学美術建築科卒業。トーマス・ガイスマーと共に一九五九年シャマイエフ＆ガイスマー社設立。デザイナー、アーティスト、イラストレーターとして活躍、アメリカのデザイン界に多大な影響を与え続けている。一九八二年ニューヨークADCで殿堂入りを果たす。

＊トーマス・ガイスマー（一九三二〜）ニュージャージー生まれ。ブラウン大学、イエール大学卒業。シャマイエフと設立したシャマイエフ＆ガイスマー社は、ニューヨーク近代美術館をはじめ、モービル石油、ゼロックスなどアメリカの主要企業のCIを百社以上手掛けている。日本では、大阪万博アメリカ館、海遊館壁画など。

●EXPO'85の指名コンペ

　初めて指名コンペに参加したのは、EXPOのシンボルマークのコンペでした。参加者は五人か七人くらいだったかな？　それで、そうたる先輩の中に混じってコンペに出すわけです。このときばかりは、かなり試行錯誤しました。ああでもない、こうでもないって、相当頑張りましたね。それで結局、最終三案に絞られたときに、僕のが二案残ってた。

　もう一案は、田中一光さん。だから、三案だけど二人の戦いだったんです。

　実は、万博は好きじゃないんです。イベントで地域興しとか国興しをするのは基本的に間違っていると思うから。イベントの力を借りてエリアを開発するとか、鉄道を敷くとか、道路を整備するとかっていうのは違うんじゃないかなと思ってます。だけど、国のプロジェクトのシンボルマークの指名コンペに選ばれたっていうのは、やっぱりすごい名誉なことでしょ？　それに、自分のキャリアにとってもチャンスだと思ったから、これは絶対に勝ちたいなと思って。でも、結局は負けちゃったね。

　僕、コンペに強くないのね（笑）。全部が全部そうとは言わないけど、やっぱりコンペで勝つには、戦略っていうのがあるんです。相手が予想もしないようなものを見せる。だから、予想していないものがどういうものなのかっていうのを感知する能力が必要なんです。みんなは、こうやってくるから、こうやってやればいけるはずだって。そういうことを読むことに長けてる人が勝つわけ。僕は、そういうところはちょっと苦手なんですね。

●あと十年経ったら

　八四年は、ある意味でデザイナーとしてはピークだったんでしょうね。あらゆる話が来て。僕は四十歳になって、「あと十年」って思った。あと十年経ったら、取り敢

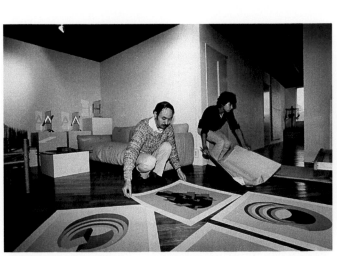

作品を並べて　一九八三年

72

えずグラフィックデザインはやめて、何か次のことをしようと思ったんですね。でも、日本にいたら間違いなくいろいろ仕事も来るし、いろんなことを頼まれる。だから、日本を出るのが一番いいだろうと思ったわけです。それで、グリーンカードを申請して、ロサンゼルスで住むところも決めて、そして会社をつくった。何か次のことをしようと思ったんですね。でも、突然できるわけじゃない。十年くらいかけて、少しずつ準備していこうと思ったんです。元々、グラフィックをずっとやろうと思って、デザイナーになったわけじゃないんですね。グラフィックをやったら割合上手くいっちゃって、いろんな仕事も来るようになった。でも、これを延々と続けていくっていうふうには、考えにくかったんですね。もっと違う部分で、やれることがあるんじゃないかっていうことは、いつも頭にあった。五十歳が最後のチャンスかなと。そこでやらなかったら、もうできないだろうと四十歳のときに考えたんです。

まあ、デザインは好きなんですよ。でも、デザイナーの人たちの世界に入っていくことは、あまり心地良くないというか、楽しくないっていうかね（笑）。例えば、建築家と話をするとすごくおもしろいし、彫刻家や画家と話をしてもすごくおもしろいし、音楽をやったり映画をつくるような人と話をしてもすごく楽しいんですよ。でも、デザイナーと話しても、なんかいつも同じような話で……。

ある意味、デザインって小市民的じゃないとやっていけないっていうところがあってね。他の芸術分野の人たちのように、ハングリーっていうか、厳しい状況ではなくなってきているんです。商業というか、経済活動と密接に結びついたんで、言ってみれば、暮らしに困らない職業分野っていう意味合いがあるんだと思うんですね。映画をつくってる人なんか、もしこの映画に失敗したら、家も売って家族も離散するかもしれないっていうような、もう背水の陣のところでやるわけでしょ？　他の分野もそう。だけど、そのことを彼らは何とも思ってない。それどころか、楽しんで

73

やっている人たちなんですね。そういう人たちが話すことっていうのは、やっぱりすごい。素晴らしいんです。

そのときは、まだ彫刻家になるって決めてたわけじゃないんだし、やれたらいいだろうなっていうのはありましたけど。美術とかデザイン、建築なんかとは全然関係のない分野はないかなって考えたりしてました。

●AGI理事に

*ウォルター・ヘルデッグさんが、『*グラフィス』誌に僕のアルファベットを紹介する記事をつくってくれたことがあるんです。そんなところから、*AGIって全然知らなくて（笑）。

それで、八一年頃から毎年、総会に行くようになるんですね。そうしたら、やっぱり素晴らしいんです。来てる人たちがもう、大御所中の大御所。学生の頃、教科書で学んで書籍で見てたような人たちが周りにごろごろいて、その人たちがまた、素晴らしく気さくで、話しかけてもくるし……。そういう人たちと一週間くらい一緒に過ごすわけでしょ？　それはもう夢のような時間でね。だから、僕は毎年行くし、そうると知り合いがどんどん増える。

そうしたら、*F・H・K・ヘンリオンっていうイギリス人の大御所デザイナーが僕を理事に推薦したいって言ってくれたんです。AGIの理事って三年任期なんです。それで、原則として連続ではなれない。ちょうどヘンリオンさんの任期が切れるときで、「五十嵐がいいんじゃないか」って。それで「僕でよければ喜んでお引き受けします。光栄です」って言って、それで理事になるのね。

それで、三年経ったところで、本来は辞めなきゃいけなかったんだけど、二期続け

*ウォルター・ヘルデッグ（一九〇八〜一九九五）
スイス生まれ。編集者。ベルリンでグラフィックデザインを学んだのち、帰国。一九四四年「グラフィス」を創刊。プッシュピンスタジオ、ブラッド・ホランド、ポール・デイヴィスなど、多くのアーティストを発掘し世界中に紹介した。

*『グラフィス』
一九四四年創刊のスイスのグラフィック専門誌。創刊当時、スイスの高度な印刷技術と表現は、世界中のグラフィック界を魅了しました。

*AGI（一九五一〜）
国際グラフィック連盟（Alliance Graphique Internationale）一九五一年、デザイナーの交際交流と発展を目的に、スイスとフランスのグラフィックデザイナー五人で発足。現在二七ヶ国、約三五〇名のデザイナー、アーティストからなる国際的組織。各国を代表するデザイナーが名を連ねるエリート集団。

*F・H・K・ヘンリオン（一九一四〜一九九〇）
ドイツ生まれ。一九三六年ロンドンに渡り、イギリス国営エアラインBOACの広告部門アートディレクターとなる。以後、ブリティッシュ・ヨーロッパ航空、KLMオランダ航空など手掛け、主に航空会社のCIの分野の第一人者となった。

74

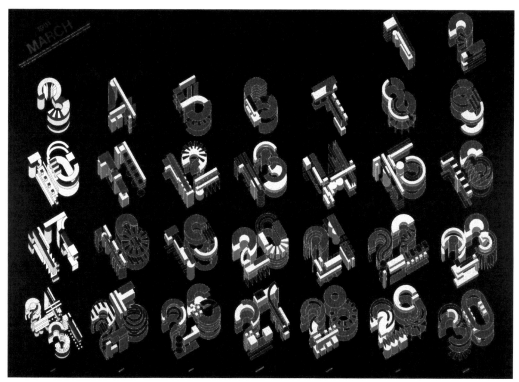

ニューヨーク近代美術館（MoMA）ポスターカレンダー　1991年

MoMA ショッピングバッグ　1988年

MoMA トランプカード　1993年

MoMA ショッピングバッグ　1984年

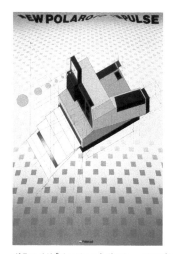

ポラロイド「インパルス」ポスター　1988年

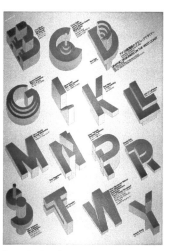

『アイデア』誌「アメリカ西海岸のグラフィックデザイナー」ポスター　1975年

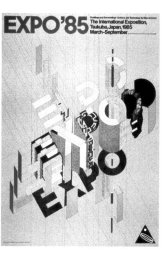

国際科学技術博覧会協会「EXPO'85」公式ポスター　1982年

ることになった。日本総会の予定があったっていうこともあるんですけど、アジアのメンバーっていうのはそもそも少なくて、しかも、英語でコミュニケーションがきちっととれる人がいないっていうことでね。

そのときは、本当にいい勉強をしました。理事会で、入会審査をするんです。ものすごい人たちを審査するわけですよ。AGIってスイスの法律で規定されている団体で、すごく厳格なんです。たとえ世界一のデザイナーでも、手続きは手続き。これは曲げられませんっていう感じ。スライド二十枚と経歴書で判断するんです。そのときに、理事がみんないろんなことを言う。それが素晴らしく勉強になった。一つひとつは言えないけど、世界の国のいろんな人たちがどう考えているのかがわかったんです。

●デザイナーの社会的役割

例えば、都バスが色を変えたり、デザインを変えたりするときには、新聞の記事になったりするでしょ。どう見ても、ひどいデザインだったりするんですけど（笑）、そういうときに、JAGDA*にしても、東京ADC*にしても、誰も何も言わない。他の分野はそうじゃないのにね。建築とか都市計画の分野で、何か話題になったりすると、建築家協会が声明を出したりね。他の分野では、ちゃんと意思表示をしてるんです。でも、デザイナーって何も言わないでしょ？

新聞社が記事にするときには、有名人のコメントが載ったりするんですけど、それがタレントのものだったりする。デザインの問題であっても、デザイナーのコメントはない。小市民的なデザイナーの性質が影響してるんでしょう。何か言うと角が立つかもしれないって、必要以上に抑制的になっちゃう。

特にインダストリアルデザインの世界は、羊ばかりで狼がいない。素晴らしいい人たちなんだけど、みんな羊なんです。その背景には、歴史的な経緯があるんです。

*JAGDA（一九七八〜）
日本グラフィックデザイナー協会。会長福田繁雄。会員数二三〇〇人と日本最大規模のデザイン職能団体。一九七八年にグラフィックデザイナーの社会的な役割を明らかにし、また、社会へデザインを提唱することでデザイナーの地位向上を目指している。展覧会や年鑑の発行などの事業を行っている。

*東京ADC（東京アートディレクターズクラブ）
一九五二年、ニューヨークADCを模範に広告業界関係者によって結成され、一九六一年「東京アド・アートディレクターズクラブ」から現名称に。広告関係者の団体から、より表現者中心の集団となって再出発。毎年、応募された作品を対象に審査を行い、その年の最高と認められた作品に対し、ADC賞が贈られる。一九五七年より年鑑を発行、その収録作品の質の高さと会員になる難易度において現在もっとも権威ある集団。

政府が戦後、産業育成をして、世界に追いつかないといけないというときに、デザインっていうものが必要だっていうことを考えた。そのときに、栄久庵憲司さんとか平野拓夫さんといった草分けの人たちを、海外に送り出したりしてるわけです。それで、今の基礎をいう政府のサポートをインダストリアルデザイナーが受け入れた。それで、今の基礎を築いていく。それが、今どうなっているかっていうと、結局、インダストリアルデザイナーの大半は、企業の中にいて、そこで育つような状況になっているんですね。

グラフィックデザイナーにも、同じように声がかかったんです。そのときにね、亀倉先生が「俺達は在野で頑張る」って言って、断ったんです。その結果、どうなったかっていうと、グラフィックデザイナーは企業内に残らなかった。もっと一匹狼的になっていかざるを得ないし、実際になっていったんです。生き残らなきゃいけない、自分で何とかしなければいけない。そうして切磋琢磨することで、日本のグラフィックデザインのレベルが世界一になっていくわけです。

インダストリアルデザインの方は、世界一とは言えないでしょ？ 商品の性能は、世界一になったんだけど、デザインは世界一にならなかったという結果を生んでしまった。

最初のうちは、公的な援助の下で育成していくっていうのは効率もいいし、間違ってはいなかったと思うんです。でも、ある時期にちゃんと自立しなきゃいけなかった。少なくとも僕が知ってるグラフィックデザイナーはね、クライアントに対して、いいものはいいし、悪いものは悪いっていうことをちゃんと口に出して伝えている。そして戦う。場合によっては、「それじゃ、オレはやらない」っていう頑張り方をするわけ。でも、企業内のデザイナーは、やっぱりそれはできない。グラフィックデザイナーは企業内と外のデザイナーが自然と役割分担しているんです。僕は、それにずっと反対し

「デザインの無名性」を強調する人って多いですよね。

＊栄久庵憲司（一九二九〜）
インダストリアルデザイナー。東京生まれ。東京芸術大学美術学部図案科卒業。一九五七年GKインダストリアルデザイン研究所設立。一九八九年世界デザイン博覧会総合プロデューサーを務めるなど、戦後の日本のインダストリアルデザイン界をリードした。キッコーマンしょうゆ卓上瓶、秋田新幹線こまちなど。

＊平野拓夫（一九三〇〜）
インダストリアルデザイナー。北海道函館市生まれ。東京芸術大学美術学部工芸科卒業後、通産産業省特許庁審査官となる。その間海外派遣留学生として米国で学び、帰国後はグッドデザイン商品選定（Gマーク）制度創設を提案、普及と定着に務めた。一九七〇年平野デザイン設計事務所設立。金沢工芸大学学長。

てきた。自分がデザインしたものには、全部サインしなさいって言って。そうじゃないと、責任を持たなくていいことになっちゃうからね。名前が出なくても責任をしっかり持てるのなら、それは一番いいことになっちゃうからね。名前が出なくても責任をしっかり持てるのなら、それは一番いいんだけど、絶対に無責任になっちゃう。企業内にいるデザイナーが、記名することは難しいのかもしれないけど、裏を返せば、それは企業に守ってもらっているっていうこと。責任から逃れられるっていうことなんです。

● サントリーホールのモニュメント 「響」

UCLAで知り合った小林君が、ある日突然、紹介したい人がいるって言ってきて、サントリーの人と会ったんです。まずは、僕からこんな仕事をしてますっていう説明をしました。そうしたら「広告の方は?」って言うから「いや、広告は全然やってません」。「パッケージは?」「パッケージも興味がありません」。それで、「僕がやれることってほとんどないのかもしれませんね」っていう話で、そのときは終わったんですね。それから、三ヶ月か半年か経った頃に電話がかかってきて、もう一度会ってほしいと。そのとき紹介されたのが、電通の稲生一平さん。どんな話かなと思ったら、サントリーがコンサートホールをつくるんだけど、そのシンボルマークやポスターはどうですかっていうことだったんです。「そういう文化施設の仕事だったら、もちろん喜んでやります」。即答しました。

サントリーホールのテーマは「世界一響きの良いコンサートホール」。佐治敬三社長に「何かご希望はありますか?」と聞いてもらったら、「日本初のクラシック専用のコンサートホールなので、日本を感じさせるようなシンボルマークを」ということでした。それで、考えたものの一つが「響」。大変だったのは、いよいよプレゼンということでしたね。赤坂の本社の廊下で待機してるときに「持ち時間は十分間です」って言われちゃって。もう、本当に分刻みのスケジュールなんですね。十分か、どうして言われちゃって。

78

ようかと（笑）。僕は、佐治敬三さんのことは、学生時代に佐治信忠さんと一緒に何度もご馳走になっててよく知ってたんですよ。但し十五年以上も話してないわけで……。思いついたのは単純に握手すること。親しみの世界に持って行っちゃえって。部屋に入ってすぐ「お久しぶりです」ってパッて握手をしましたね。元々気さくな方ですから、もう急に周りの人も含めて、張り詰めていた雰囲気がフワーッとなって。「いい機会を与えてもらってありがとうございます。十案考えてきました」って言って並べたんです。そうしたら佐治社長が、間髪を入れずに「響」を指差して「これ」って。何にも説明しないうちにね。素晴らしいと思いました。僕もびっくりしたけど、周りの人たちは、もっとびっくりしたんでしょうね。次の日から、たくさん電話が来て、「こういうプロジェクトがあるんですけど、お会いしたい」って。僕に頼めば何でも簡単に決まると思ったみたいですよ（笑）。

そのとき「響」はまだ、平面のマークだけしかなかったんです。しばらくして、ホールのサイン計画もお願いしたいということになって、進めていく中で、「サントリーホール」なんていうでっかい文字を入り口に掲げるのは文化施設のやり方じゃないから絶対にやめた方がいい。でも、どこが入り口なのかひと目ではわかりにくいようなホールなんで、それに代わる何かシンボリックなものが必要だと思って提案しました。佐治社長が「じゃあ、お願いします」って簡単に言ってくれて。それがあのモニュメントになったんです。

実は、あのモニュメント、最初はこういう風に立っていたんです。普通に「響」の面が見えるように。本当は、最初から寝かすつもりでつくってるんですけどね（笑）。それだと決まらないだろうなと思ったから、こういう風に立ててプレゼンしたんです。「実はこれ、左右対称だから、回転させて半分に切るとこういう立体ができる。

おもしろいでしょ？　これをコンサートホールの前につくりましょう」っていうプレゼンをしたんです。これも、すんなり決まりました。

問題は、起こしてプレゼンしたものをどうやって寝かせるか。コンサートって終わるのが夜ですよね。九時とか九時半とか。会場を出ても、当然、周囲は明るくないわけです。そんなところに、立てて置いてあると、あれ角がいっぱいあって危険なんですよ。もちろん、最初から承知の上なんですけどね（笑）。建築家からも「これは夜、危ないよね」っていう話はすぐに出たんです、案の定。じゃあ、柵を作るしかないかとか、みんないろんなこと言い出してね。時間の余裕もないし、もう決めなきゃいけないっていうときに、「絶対安全なのはこれですよ」って言いました。「それじゃあ、見えないじゃない」って言われましたけど、「これは見えなくていい。種明かしは別のところでやります」って。見えないんだけど、実はマークが判子のように下に隠されているんだっていう特別なストーリーができて、「これは佐治社長だけが知っているっていう話にするのはどうですか？」とか。それで種明かしの彫刻が赤坂の本社にあるんです。最初から寝かせようっていう腹があって、まんまとうまくいったというわけ（笑）。

プロダクトへ

● 「OUN（アウン）プロジェクトの夢

稲生さんは、コンサートホールのことだけじゃなくて、サントリーの文化戦略全体の計画に携わっていたんです。その中の一つがコンサートホールだった。サントリー

80

は、文学賞とか音楽賞とかいろんな賞を創設してたでしょ？　でも「デザイン」っていう分野では、企業としてあまり貢献してこなかった。

それで稲生さんは、文化戦略としてデザイン事業をしたらどうかっていう提案をサントリーにするんです。そうしたら、佐治社長が「ぜひ、進めてくれ」っていうことになった。そこで、稲生さんが僕に声をかけてくれたんです。僕と稲生さん二人で考え出したのが「アウン」という事業だった。

「アウン」を進めるにあたって、アメリカで一人、ヨーロッパで一人、日本は僕だったわけだけど、三人のエグゼクティブコンサルタントがいたらバランスがとれていいなと思ったんです。誰にするかなんですけど、グラフィック、プロダクト、建築にまたがって影響力があるようなデザイナーがいいなと思って。それで、ニューヨークの*マッシモ・ヴィネリをまず考えた。彼はイタリー人だけど、ニューヨークにいたからね。彼はグラフィックも、プロダクトも、建築もやってた。

ヨーロッパの方はたくさんいるんでどうしようかなと……。AGIでいろいろと経験した中で、*アラン・フレッチャーは、リーダーシップと他のデザイナーから尊敬されているっていう点では抜群の人でね。彼自身は、グラフィックデザイナーなんだけど、*ケネス・グレンジとか、*テオ・クロスビーとか建築やプロダクトをする人がパートナーとしているからね。それで、彼にお願いすることにした。

アラン・フレッチャーには口頭で話をしました。「それはすごい。ぜひ、やろう」って言ってくれて。それで、僕はマッシモ・ヴィネリはもちろん知ってたけど、アランほどは親しくはなかった。それで「マッシモを誘いたいと思ってるんだけど」って言ったら「それは、任しといて。朝飯前だから」ということになって、アランがマッシモに話をしてくれたんです。

「アウン」は、準備期間を二年間とってるんです。二年かけて世界中で会議をした。

—

*マッシモ・ヴィネリ（一九三一〜）
ミラノ生まれ。ミラノ芸術学校、ヴェニス大学建築科卒業。一九六〇年渡米し、イリノイ工科大学卒業。拠点をニューヨークとミラノに構え、建築、家具デザイン、グラフィックデザインなど幅広い分野で活躍。アメリカン航空、ノール社のデザイン、近年ではローマのテルミニ駅サイン計画など。

*アラン・フレッチャー（一九三一〜）
グラフィックデザイナー。ケニア生まれ。イエール大学建築科卒業後、一九七二年デザイナー集団「ペンタグラム」を共同設立。一九九二年独立し、個人でスタジオを開設。ーBM、オリベッティ、ビクトリア＆アルバート美術館などのCー、サイン計画など。

*ケネス・グレンジ（一九二九〜）
インダストリアルデザイナー。ロンドン生まれ。一九七二年に設立されたデザイン集団「ペンタグラム」の創立メンバーの一人。ケンウッドのフードミキサー、インペリアルのタイプライターなどのプロダクトから、ロンドンタクシーのデザインまで幅広く手掛ける。

*テオ・クロスビー（一九二五〜一九九四）
建築家、デザイナー。イギリス生まれ。一九五三年から一九六二年まで『アーキテクチュアル・デザイン』の編集に携わる。一九七二年、アラン・フレッチャー、ケネス・グレンジら五人で「ペンタグラム」設立。

今回はニューヨーク、次はロンドン、その次は東京とかって、一週間の会議を二ヶ月おきにやって。これはと思う企業のトップやデザイナーを会議に招いて、話を聞く。

そこでは「アウン」の説明もするし、その土地の物づくりの話も聞くっていうことで情報交換をしながら「アウン」の仕組みや商品企画を組み立てていった。ビジネスプランもちゃんとつくってました。初期投資はいくらで、一年目はこうしてとか。十年計画ができてましたからね。ところが、準備期間の二年が経って、いよいよスタートっていうときに、突然、サントリーの業績が悪化するんです。それで、予定していた予算が半分かそれ以下になっちゃう。それなのに、事業は縮小できないまま、ドッと突入する……。そういう無理が、後々ずっと尾を引きました。結局、「アウン」は十年続くんですけど、それは、最初につくった百何十点かの商品を売らなきゃいけないということもあって続いたんです。売れたものも、もちろんありますよ。僕がつくった時計は二つとも完売してます。

「アウン」には、当初三つの事業の柱があってね。「教育」と「出版」と「物づくり」なんです。教育の方は、世界のデザイナーを講師に迎えて、大学院大学みたいなのをつくろうという計画がありました。出版では、専門誌の発刊というのがあって『グラフィス』も買収することになってた。とにかく、すごいスケールで進めていたんです。ところが予算が急に少なくなったんで、教育と出版はあきらめた。結局、物づくりだけをやることになって、それも、まあうまくいかなかったということですね。うまくいったものもあるけど、十年しか続かなかったということ。

僕は、このプロジェクトであらゆることを学びました。特にプロダクトに関しては、デザイン、生産、流通、販売。こういうことを自分の問題として経験できたことは、とても勉強になった。

●コードレスフォンで知ったインダストリアルデザインの世界

コードレスフォンをデザインすることになったのは、「アウン」とは、全然関係ありません。どういうわけか、メーカーが頼みに来たんです。

その頃は、プロダクトに本腰を入れようと思っていて、そのために専門のモックアップ（模型）デザイナーも採用して、専業のマーケティングプランナーも雇って、別会社もつくってました。グラフィックデザイナーがちょっと趣味でやりましたっていうようなのは、もう、絶対に性格が許さないから（笑）。

コードレス電話をデザインして、インダストリアルデザインの世界がよくわかりました。技術開発は常に進んでいるわけです。その中で、デザイナーはそれを商品として形にまとめ上げなきゃいけない。まず、打ち合わせをして、デザインをする。それから、機能や電話機としてのルールがあって、それに合うように調整していくんです。技術的にも決められた寸法や条件の中に当てはまるように考えたものを、正確に数値的にも合うようにしていくという作業があるんですね。

でも、そんなことをしてると、どんどん時間なんか過ぎていく。そのうち、他社が新しい電話機を出して、新しい機能をボンボンつけてくる。そうなると、その新機能を採り込まないと競合できない。でも、それを採り込もうとすると、デザインが崩れていく。そうすると商品にならない……。そんなことの繰り返しでね。コードレスフォンは二年間くらいそんなことをやったんじゃないかな。追っかけごっこをね。それで、最終的にその競争に追いついて、生まれたのがあのコードレス電話なんですよ。

グリッド（格子）にしたのはね、仮に機能が増えても基本的にデザインを変えないで済むから。グリッドの一つを新しいボタンにすればいいだけで、表面の形は変わらないんです。そういう電話機だったんだけど、確か八年くらいマーケットで売れ続けて、破格にライフサイクルの長い商品になったんです。今でも「ありませんか？」っ

83

て聞いてくる人がいますよ。

● 地場産業プロダクトに熱中

　流れの中で専任のスタッフも用意して別会社を作ったものの、「アウン」も尻つぼみになっていって、その打開策として地場産業とタイアップで製品づくりをしようと考えました。地場は、問題を抱え始めた時期だったんです。お金がなくて、新商品開発ができなくて、でも、素晴らしい技術はあるっていう状態。それで、北海道から沖縄まで、地場の技術力のあるメーカーをリサーチして一軒一軒訪ねました。「僕達が、デザイン開発をやります。プロトタイプをつくってもらえませんか？ プロトタイプができたら、僕達はそれを持って、海外も含めて売り先を開拓してきます。売り先が開拓できたら、そこから注文が行きますからつくってください。つくって売れたらロイヤリティを僕達に払ってください」って。

　鋳物の大皿は、その地場産業プロジェクトの一つ。山形の山正鋳造っていうところでやりました。燕三条ではフォークやナイフやスプーンをやって、瀬戸では焼き物をやって、高岡では銅や鋳物のものをやって、会津の漆器協同組合と漆器をやって、という風に同じ手法でいろいろとやっていった。

　その山正鋳造って象徴的なんだけど、「東京からデザイナーが二十年ぶりに訪ねてきた」ってすごく喜んでくれたんです。それは悪い気はしないですよね（笑）。それで、僕達が勝手にデザイン開発するわけでしょ？ 彼らは開発費を払う必要はないし、デザイン料を払う必要もない。だから、すごく喜んでくれた。喜んでもらえて、自分がつくりたいものが、うまくいったら実現していく。素晴らしいプロジェクトでしょ？

　でも、せっかくうまく動きはじめた時、円高で輸出産業が大打撃をうけたんです。それで最終的には、大してお金にはならなかった。ほとんどのものは、トータルして一

84

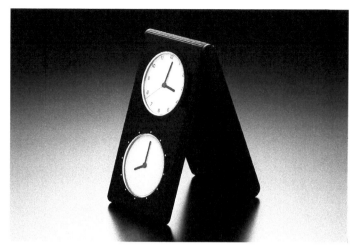

OUN デュアルフェイスクロック　1987年

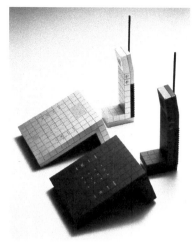

フォルマーレガムコードレステレフォン　1986年

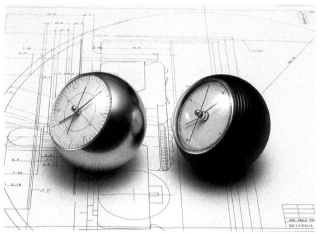

OUN ボールクロック　1987年

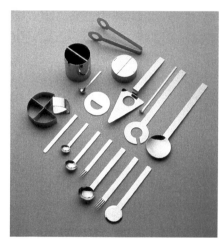

STAINLESS ディナーウエア　1989〜1994年

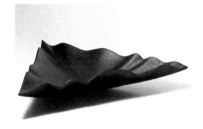

IMONO プラッター　1989年

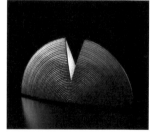

IMONO ライト　1989年

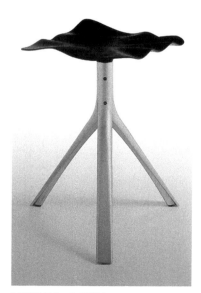

IMONO スツール　1989年

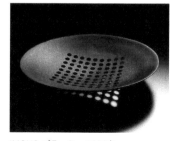

IMONO プラッター　1989年

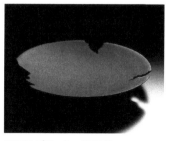

IMONO プラッター　1989年

万円もらえたかなとか、二万円かなっていう世界でね（笑）。
だけど、喜んでもらえることがうれしいし、自分も気に入ったものができたという
満足感はあって、それは、グラフィックではちょっと味わえないことだったんです。
職人さんとのやり取りもなかなかおもしろかった。だんだん、だんだん薄くなる構
造の鋳物を考えたことがあるんです。鋳物って薄くなると「ゆ」っていうんですけど、
溶けた鉄が型の中にスムーズに流れなくて、その前に固まっちゃうんですね。そうす
ると、外側が型の中に不定形に仕上がる。結果、一つひとつ違うものができるわけ。おもしろ
いと思って職人さんに言ったら、「それはできない」って。何故かっていうと「それ
は商品じゃない」（笑）。職人としてそんなことはできない、許せないって。いかにも
職人っていう感じでしょ？そんなことも含めて、地場産業はおもしろい。プロダク
トとしては一番おもしろいと思いますね。

●日本で開催されたAGI総会
AGIの総会を日本でやるっていうのは、海外のメンバーにとっては夢だったんで
す。経済的にも、ヨーロッパでやることに比べれば、相当な負担になるんですけどね。
その前の二年間くらいは、お金をなるべく使わない総会をやるわけ（笑）。それでい
よいよ日本でやることになる。
当時、日本人のメンバーは福田繁雄さんと僕の二人だけ。それで、「日本でやるん
だったら、日本人メンバーをもっと増やしてくれないと困る」って言ったんです。そ
れで、亀倉先生、田中一光さん、永井一正さん、粟津潔さん、勝井三雄さん、河野鷹
思さんの六人がメンバーになった。僕、知らなかったんだけど、実はこの人たち、か
つては会員だったんです。でも、ある方が喧嘩して全員が退会してた（笑）。それで、
「もう時代も変わったんだし、戻って来てください」っていう話をしてね。亀倉先生

*粟津潔（一九二九〜）
東京生まれ。法政大学専門部中退後、絵画・デ
ザインを独自に学ぶ。一九五五年「海を返せ」
で第五回日宣美賞受賞。その後、グラフィック、
映像、彫刻、建築などあらゆる分野の仕事を手
がけ多くの賞を獲得している。

*勝井三雄（一九三一〜）
東京生まれ。東京教育大学芸術科卒業後、同校
専攻科でデザインと写真を学ぶ。印刷技術と写
真を組み合わせた新しいイメージを作り上げ
た。一九五六年味の素入社。一九六一年からフ
リーランス。国内外の受賞歴多数。武蔵野美術
大学主任教授を務めた。

*河野鷹思（一九〇六〜一九九九）
グラフィックデザイナー。東京美術学校（現・
東京芸術大学）図案科卒業。学生時代から頭角
を現し、一九二九年松竹キネマ在籍中、斬新な
映画ポスターで一躍スターになる。一九五九年
デザイン事務所『デスカ』を設立。札幌オリン
ピックのポスター、万国郵便連合一〇〇年記念
切手の制作など。

も「そうだな」っていうので再入会してもらったんです。でも、例の厳格なルールが

あるんで、スライドを出して、もう一度審査を受けなきゃいけないわけ。亀倉先生、

文句言ってたなあ（笑）。それから、このときはその六人だけじゃなくて、もう少し

若いジェネレーションを入れないと準備もできないからっていうんで、*青葉益輝さん

や*浅葉克己さん、*石岡瑛子さんたちに入ってもらった。

評判は最高に良くてね。日本はほら、ピシッとやるじゃない。イタリーでやったと

きなんかね、結果的には素晴らしい総会になったんですけど、一週間くらい前になっ

ても準備ができていない。インターナショナルプレジデントのアラン・フレッチャー

がスタッフを引き連れて、トスカーナに乗り込んで、一週間で準備したわけ。古いお

城の跡のホテルを借り切って、素晴らしかったんだけど、中身はそんなんでね（笑）。

だけど、日本は完璧にやるから。だから、評判は抜群に良かった。

当時は景気が良かったから、企業の応援がすごかった。素晴らしかったのは、終

わってみたら三百何十万円か残ってたこと。黒字なんです。それで亀倉先生が「しめ

は、ふぐだ！」って言ってね、電通の前のふぐ屋さんに行って、みんなで打ち上げし

ましたね。

● 多摩美術大学二部を創設

多摩美二部の創設はね、やっぱり母校に対する恩返しです。やってほしいって言っ

て来たのが、理事長と高橋士郎っていう今の学長。高橋さんは、僕が卒業したときに

いっしょに研究室の副手になった人。グラフィックの副手が僕で、プロダクトの副手

が彼だった。研究室が隣同士でね。隣同士で電話は一台しかない。壁に穴が空いてて、

その電話を共用してたんですね（笑）。そういう知り合いから頼まれたわけですから。

UCLAや千葉大で講師をした経験も生かせると思いましたし。

*青葉益輝（一九三九～）
アートディレクター。東京生まれ。一九六二年
桑沢デザイン研究所卒業後、オリコミ入社。一
九六九年A&A青葉益輝広告制作室設立。東京
都公共広告や東海銀行、コーセー等の企業広
告、長野オリンピック公式ポスター等を手掛け
る。ADC賞をはじめ、国内外の受賞多数。

*浅葉克己（一九四〇～）
アートディレクター。神奈川県生まれ。桑沢デ
ザイン研究所卒業。一九六四年ライトパブリシ
ティ入社。一九七五年浅葉克己デザイン室設立。
日清カップヌードル、武田薬品アリナミンなど。
一九八七年東京タイポディレクターズクラブを
設立。中国少数民族ナシ族の象形文字「トンパ
文字」を研究し、精力的に発表している。

*石岡瑛子
アートディレクター。東京生まれ。東京芸術大
学美術学部卒業。資生堂を経て、石岡瑛子デザ
イン室設立。以後、アートディレクター、デザ
イナーとして、映画、演劇、オペラ、展覧会、
広告等多方面にわたって国際舞台で活躍。映画
「ドラキュラ」でアカデミー賞衣装デザイン賞
受賞。

当時、美術学部の二部っていうのが、全国どこにもなくて、社会人教育とか生涯学習とかっていう動きが出てきたのに、それはまずいっていうことで、文部省がつくれって言ってきたんですね。原則的には、東京二十三区内って新しい学部の創設は認められていない。それを曲げて、元々上野毛にあったんだし、本部もそこなんだから、全くの創設とは違うっていう屁理屈でね（笑）。それで二部をつくることになったんですけど、学科長を誰にするかという中で、まあ卒業生の中から僕にやってほしいって。僕は、授業はやれないって言ったら、やれることだけでいいって言う。それで、コンピュータと英語を操る学生を育てるデザイン学科をつくろうと、カリキュラムをつくって、先生を招請した。結局、準備も入れると五年間携わりました。最初の卒業生を出すまでね。いい恩返しになったんじゃないかな。

意識変革

●プロダクトから彫刻へ

その頃、たまたま舞い込んできたのが、日産インフィニティの彫刻の仕事。ボストンのエージェンシーから突然電話がかかってきてね、そのエージェンシーは僕のアルファベットが大好きで、一度使ってみたいと思っていたっていうんです。それがすごい数で、一個つくるのかと思っていたら百五十個なの（笑）。全米のインフィニティのショールームに飾ると言って。そうするともう、億を超えちゃうんです。これが大きかったんです。それで、こういう形でやっていけば、彫刻の世界でも、なんとかなるかなと思い始めたんですね。

その後に手がけた府中のインテリジェントパークの彫刻は、三井不動産からの話でね。インテリジェントパークは、結局、アートプロジェクト全体に関わるんですよ。アーティストを誰にするのがいいかっていうような話から、予算の話から相談に乗るようになっていって。その中で、僕も一つつくったということですね。

あそこは、小学生の通学路なんですね。だから、小学生にも親しまれるような要素を持ったものを考えてほしいっていうのがあるんです。小さな鳥居があって、ほこらがあるような。それで、お地蔵様みたいなイメージが湧いてきた。巨大な現代のお地蔵様みたいなのにしようと思って、人の形にすることにしたんです。

彫刻で、これだけの大きなスケールの依頼が来たのは初めてのこと。このとき四十七歳。四十歳であと十年と思っていた、その十年後が近づいて来ていました。

九四年、五十歳を機に南青山の事務所を解散して、ロサンゼルスへ拠点を移したときは、たいした感慨もなかった。当分の間はロサンゼルスにいようっていう感じ。そのときは、まだ、本格的な彫刻家というわけじゃなくて、プロダクトも引きずっていました。

● 麻布十番の「KUMO」と「NUNO」

彫刻家になるには、つくらないことには話にならない。だから、少しずつつくっていたんですが、数もそろってきたところで、九五年に彫刻の個展を細見画廊でしたんですね。南青山の拠点は、もともと一、二階を借りてたんですけど、事務所をたたんでいる最中だったんで、一階を出て、二階だけにした。そうしたら、その一階に細見画廊が入ってきてね。細見さんとは、以前会っていて、知ってたんですよ。さっそく、「展覧会をやりたいと思っていて」って話したら「じゃあ、うちでどうですか」って

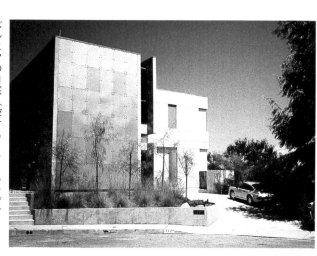

ベルエアの自宅（設計 カーク・シマズ）
一九九四年

言うんで下の階でやるわけ（笑）。

そこにいろんな人が見に来てくれて。ある女性が、その展覧会で気に入ってくれたんですけど、その人が麻布十番のアートプロジェクトのアートコンサルタントだった。それでコンペに参加してね。あれ、コンペなんですよ。港区在住の作家何人か、岡本太郎も入ってたかな？　そのコンペで、どういうわけか、僕が勝っちゃったんです。それで、「KUMO」と「NUNO」をつくった。

●本当の芸術家への方向転換

渡米する四年前の九一年から、ロサンゼルスのベルエアに家を建て始めていました。百五十坪もある大きい家。アトリエつきでね。そのときは、そこで彫刻もやろうと思っていたんです。でもプロダクトもやるのかなと思っていて、その家を自分がデザインしたものでうめていくような夢を描いてました。家具から、家電製品、装飾品まで全部自分のものでね。でも、建築に四年もかかっちゃって（笑）。

ところが、四年かけてできたときには失敗したと思った。もうそのときは、かなり人生観が変わっていたっていうか、ふっきれちゃってて、デザイナーじゃない人になろうっていう方向に大きく傾いていたんです。結局、そこに五年間住んで、売りました。ベルエアの家は、仕事場として機能しなかった。石を削って彫刻をつくりたいんだけど、できない。それで、ロスで知り合った、大平実君という日本人の彫刻家のアトリエを一部借りて、そこへ行っては彫ってたんです。車もピックアップトラックを買ってね。それを運転して、毎日まいにちアトリエに行って……。

彫刻をやりたいとは思ったけど、アメリカでそんなに仕事が来るわけがない。府中インテリジェントパークはたまたま来ただけで、その前のインフィニティもたまた

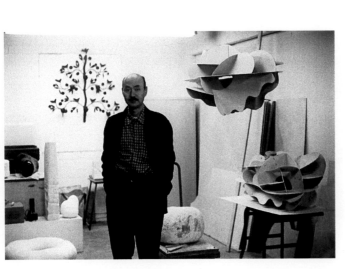

サン・ゲイブリエルのアトリエで　一九九七年

90

ま。そういう仕事が、半年、一年の間に来たりして、やっていけるのかなと思ったけど、そんなペースでずーっと来るわけじゃないんです。当たり前の話ですけど（笑）。そんな状況の中、大平実君が、僕に決定的な影響を与えてくれたんです。

学生のときに、石を彫る経験はしてなかったんですね。それで、やってみたら大変だと思っていた。そうしたら、彼は「彫れるよ」って言う。石は硬いし、とても彫れるわけ。道具が学生のときとは比べ物にならないくらい良くなってた。それで、夢中になって彫るようになった。そうしてるうちに、やっぱりアーティストは自分でつくらなきゃなというふうに考えるようになっていったんです。

大平君は、素晴らしい彫刻家なんですが、やっぱり生活は大変ですよね。だけどアーティストとして生活しているわけでね。そういうのを間近に見て、もう本当に勉強になったんです。生まれて初めてアーティスト同士裸になって、意見をぶつけ合った。毎日必ず、彼とお昼を食べてしばらく話をするんです。それが、とても濃密な内容の話で、話題は政治、経済、趣味からアートまで全般なんですけど、それをいわば命をかけてやっていうか、質素な生活をしながら芸術に生きている本物の芸術家と初めて会話をしていくわけです。

それで、僕は今までのような考え方で生活をしていては、アーティストになれないんだっていうことがわかってくるんです。やっぱり、自分も生活を変えなきゃいけない。考え方を百八十度変えなきゃいけない。卑近な例で言うとね、ポルシェなんかに乗ってちゃいけない。ピックアップトラックにしよう。飛行機もビジネスクラスなんかで、日本に行っちゃいけない。エコノミークラスで行かなきゃいけない。ベルエアの百五十坪もある家に住んでちゃいけないんだって（笑）。

だから、家ができてあの家に住んで、もう、本当に後悔の日々ですね。最初はすごく喜んだんですよ。もちろん、気持ちがいいとは思ったけど、やろうとする方向とは

全く不釣合いでしたからね。

そんなことがあって、本当の芸術家に自分がなれるかどうかはわからなかったけど、少しでも近づきたいと思って、自分を変えていった。

毎日、彼と昼に話をするっていうのは、二年半か三年くらい続きましたね。おもしろかったですよ。大平君は、本当に謙虚にアートをつくっていて、本物の芸術家なんだけど、僕はそうじゃないわけでしょ？　元デザイナーで、結構それが上手くいっちゃったりして、そして第二の人生で彫刻やろうなんて思ってる人間。でも、僕はやりたいと心からそう思って、彼のアトリエを借りて石彫りに通ったんです。

●人生の暇つぶし

彫刻はコンペが多いんで、日本で話があれば必ず参加してました。アメリカでは、ただひたすらつくるだけの日々。テーマも何もなく、ただ、彫りたいように彫る。デザインの場合は、説明できないといけないから屁理屈を考えるでしょ。デザインでは、散々そんなことをしてきたわけです。だから、アーティストになった今、そういうのはやめようって思ったんですね。なるほどそうだなと思った。大平君は「アートは人生の暇つぶしなんだよ」なんて言うしね。プランしたら、プラン通りつくらなきゃいけない。しかも、つくれなかったらストレスがたまるでしょ？　どうせ暇つぶしなんだから、そんな屁理屈なんか考えたくない。プランしないっていうことね。人生なんだからってね。

プランしないっていうことは、できたものは常に理想通りになってるっていうこと。つくって、誰が買うわけでもない作品が残っていく。それでいいんです。売るためにつくっているという意味合いは全然ない。結果として売れることもある。それは、一番幸せな状況ですよね。

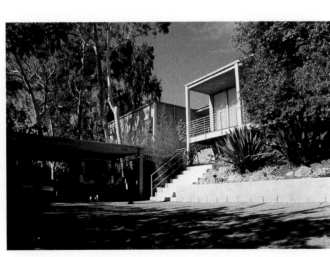

ロサンゼルスの自宅（設計　田中玄）一九九九年

つくってほしいって頼まれて、それに見合ったものをつくるということももちろんあります。それは、つくるとお金になるということはある。だけど、それはたまたまそうなるだけであって、営業して僕が売ってるわけじゃないんです。だから、僕は時間があればつくるんだけど、それはコマーシャリズムとは何の関係もない。

● 彫刻家になる

収入なんて、三年か四年くらい全くなかった。蓄えは少しあったけど、なくなった。僕のがなくなったんで、ワイフのを食い潰していくしかない。僕は、本当に感謝してるんだけど、ワイフは、そのことに関しては何も言わなかったんです。どういうわけか、自分の貯蓄が目減りしていくことに対しては、何も言わなかった。あきらめてたみたい。どうしようもないと思って（笑）。

どうやったら彫刻家になれるのかっていうことは常に考えてました。彫刻家になるためのレールなんてものはないわけでね。考えてるうちに、「こうやったらなれる」っていうことじゃなくて、「やってみたらなれた」あるいは「なれなかった」っていうことなんだと気がついた。だから、とにかくやるしかなかったんです。

それで、二〇〇〇年になってからかな、少しずつ仕事ができるようになってきた。日本の仕事は、個人が買ってくれるというものではなくて、建築がらみのプロジェクトなんかが多いんです。そういうのは、たまに来るようになってくる。コンペで取ってくる仕事、麻布十番の「KUMO」と「NUNO」もそうだし、大江戸線の大門駅のとかもあって、なんとか息をつないでいく。

だけど、アメリカでは、全然収入がない。まあ、それは当たり前のことですよね。彫刻家になろうとしてるんだから。まあ、現金はないけど、家を売ればある程度のお

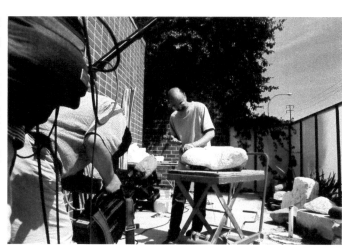

石を彫る　テレビの取材を受けて
二〇〇二年頃

金はできる。どうにもならなくなったら、そうすればいいっていうのがあったからな
んとかね……。

　その時期は、昔からの友達にもほとんど会ってない。日本のデザイナーにも会わな
いし、アメリカのデザイナーにも会わない。石を彫るのに忙しくて、そんな余裕も
ない。

　デザイナーのときに一緒に仕事をした建築家とかをいっぱい知ってるでしょ？　そ
ういう人たちのところに仕事もらいに行くっていうことだけは、絶対にするまいと
思ってた。行ったとしても、彼らはデザイナーとしてしか僕を見ないしね。デザイ
ナーがたまたま道楽で彫刻をやり始めて、それで仕事もらいに来てるって思われたり
するのは、僕のプライドが許さない。

　それで、僕がやったことは、知らない人たち、特に建築家を紹介してもらって会う
こと。彫刻を彫っていると、当然、そういう関係の人たちに出会うでしょ。その中に
は、営業担当の人もいる。麻布十番がそうだけど、知り合ったアートコンサルタント
は、アーティストとプロジェクトを結びつける人でね。ギャラリーも同じ。だから、
そういう人たちを通じて、いろいろな人を紹介してもらって会った。

　彫刻家になるのに十年かかると思った。だから十年くらい経ったときに、仕事がも
らえるような彫刻家に自分はならなきゃいけないし、仕事を出してくれるような人が
いないといけないと思ったんです。だからね、若い人に会った。三十歳の人に会えば、
その人が四十歳のときに、仕事が来るかもしれないでしょ。ものすごくたくさんの人
たちに会ってますよ。その努力が、今実っているんだと思います。

●デザインとアート
　お話ししてきたように、僕は、まずデザインの仕事からスタートしました。グラ

フィックデザイン、サイン計画、CI、プロダクトデザインなどですね。デザイナーの役割は、クライアントからの注文に対して、問題の本質を探し出し、最適解を提示することです。ただ、その前にデザイナーは、ある覚悟を決めておく必要があります。デザインに対する自分のコンセプトを持っておくことが、絶対に必要です。

それは、自分自身とデザインとの関係を明確にしておくこと。

それは、ある人が菜食主義を選択することに似ています。菜食主義というのは、食べることに対する一つのコンセプトと捉えることができるでしょう。それは、誰かに求められて選択するのではなく、自分の生き方として、自分が選択すること。まったく同様に、デザイナーであるならば、デザインについてのコンセプトが問われるんです。これがなくては、始まりません。

菜食主義を選択したからといって、食事のメニューは無数にあるわけです。デザインに置き換えると、そのデザイナーのコンセプトは一つであるのに対して、アイディアは無数にあるということになります。アイディアを選ぶのは簡単ですが、コンセプトを持つということは、そう簡単ではありません。

デザイナー時代、例えば企業のロゴをデザインするときに、僕は自分自身とデザインとのスタンスについて、しっかり再確認するところから始めるようにしていました。

でも、社会的、時間的な影響を考えると、そうすべきなんです。これからは、彫刻、アートの世界で生きていきたい。デザインの提示する最適解というのは、言い換えれば最大公約数なんです。最大公約数を見つけるために必要なのは、情報、知識、常識、経験といったものです。実は、アートの側から見ると、これほどうさん臭いものはない（笑）。アートは、常識や良識にとらわれず、本質に迫ろうとするもの。デザインがプランなのに対して、アートがノンプランと言ったのも、プランには、必ず常識が介入して

くるということなんです。アートは自由でなければなりません。ただ、その分、アーティストに求められることは大きくなってくる。僕は、それを引き受けて、邁進したいと考えています。六十歳はまだまだひよっこですから（笑）。

二〇〇五年　七月六日、十二日、十四日

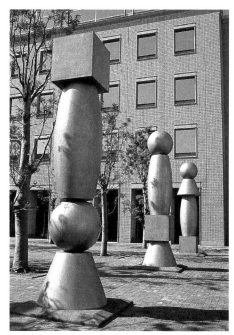

府中インテリジェントパーク 彫刻「浮宙人」 1991年

横浜市北部斎場 彫刻「Untitled」 2001年

九州大学医学部付属病院 彫刻
「Bouquet-A,B」 2002年

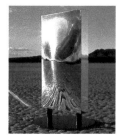

Nissan（米）彫刻
「Infiniti」 1989年

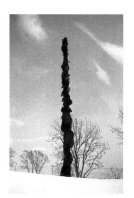

滝川市一の坂西公園 彫刻
「ニョキニョキ」 2004年

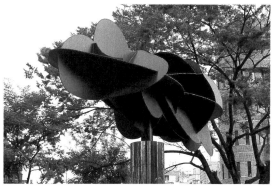

麻布十番 彫刻「KUMO」 1996年

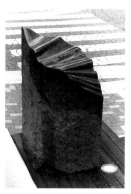

麻布十番 彫刻「NUNO」 1996年

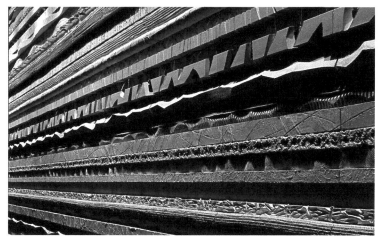

JRタワー展望室「タワー・スリーエイト」彫刻「山河風光」 2002年

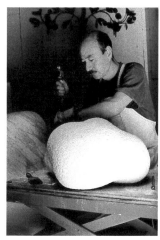

石を彫る 2002年

五十嵐威暢 年表

年	年齢	社会の出来事	デザイン界等の出来事	五十嵐威暢の活動歴
1944	0	• 米軍、サイパン上陸	• 『グラフィス』創刊(スイス)	• 3月4日、北海道滝川市に生まれる。父一郎、母かつのの三男。両親、兄姉、曾祖母、祖母、祖母の妹との同居の中、一番下で育つ。家業は造り酒屋だったが、戦後は酒・食料品の卸問屋を営む
1945	1	• 広島、長崎に原爆投下。日本、無条件降伏	• 国際報道工芸解散。『NIPPON』廃刊	
1946	2	• 日本国憲法公布	• 名取洋之助が『サン写真新聞』を創刊	
1947	3	• 6・3・3制新教育の実施	• 日本広告会設立	
1948	4	• 帝銀事件起こる	• 『美術手帖』(美術出版社)創刊	• 4歳から強制的にピアノを習わされる。反抗してレッスンの日は学校から帰らなかった。絵を描くのは好きで、卸問屋の倉庫にある古い伝票に絵を描いて遊んだ
1949	5	• 湯川秀樹、ノーベル物理学賞受賞	• 東京美術学校と東京音楽学校を統合し、東京芸術大学発足	
1950	6	• 朝鮮戦争起こる	• 東京ADCの母体「Aグループ」結成される	• 滝川町立第三小学校に入学。虚弱体質だったため、神奈川県鵠沼海岸で1年間療養生活をおくる。母と姉と引っ越し、私立湘南学園で1年生を留年
1951	7	• サンフランシスコ講和条約、日米安保条約調印	• 日本宣伝美術会(日宣美)創立 • ライトパブリシティ設立 • 東京アドアートディレクターズクラブ(現・東京ADC)結成	• 健康を取り戻し、滝川町立第三小学校に戻る(小学校1年生を留年)。絵は、毎週日曜朝7時から隣町の一水会の一木万寿三先生のアトリエで学んだ(小学校6年間)。パステル画、水彩画、油絵を学ぶ。写生大会で賞をとるなど活躍した
1952	8	• 日航機三原山に墜落	• 国際グラフィック連盟(AGI)結成 • 第3回日宣美展(日本橋・三越)。一般公募開始	
1953	9	♪「テネシーワルツ」 • NHK、NTVがテレビ本放送開始	• 『アイデア』(誠文堂新光社)創刊 • 東京アドアートディレクターズクラブ第1回展	• 工作も得意で、小屋を作って人形劇を上演したり、また行動力があり、大量に作った防災週間のポスターを消防署に寄付し、地元の新聞社に取り上げられたりした
1954	10	* 銀座に街路灯復活 ♪「雪の降る街を」 * ビキニ水爆被災事件 • 力道山らプロレス人気	• プッシュピン・スタジオ設立(アメリカ) • グラフィック'55〜今日の商業デザイン展(日本橋・高島屋)。亀倉雄策、早川良雄、伊藤憲治、河野鷹思、原弘、山城隆一、大橋正、ポール・ランドら	• スポーツは、野球、陸上競技、スキーのクロスカントリーやジャンプの選手になるほどだった
1955	11	*『エデンの東』 • トランジスターラジオ、電気釜が発売 ♪「月がとっても青いから」	• ニューヨーク近代美術館で日本のグラフィック・デザイン展開催。亀倉雄策、原弘、早川良雄、河野鷹思ら	• 5年生の時、父が病で亡くなる。家業は、母が切り盛りした
1956	12	• 日本、国連に加盟 • 日ソ共同宣言 • 第1回原水爆禁止世界大会 * 太陽族 ♪「ここに幸あり」/「ケセラセラ」	• 『デザイン大全』全8巻(ダヴィット社)	• 5、6年生の音楽・美術の山尾先生は思い出深い

西暦	年齢	社会の出来事	デザイン・広告界の動き	個人史
1957	13	・ソ連、世界初の人工衛星「スプートニク」打ち上げ成功 ♪「有楽町で逢いましょう」	完結 ・東京ADC賞制定。金賞＝大橋正（明治製菓の新聞広告イラストレーション） ・東京ADC編『年鑑広告美術'57』（美術出版社）発刊。戦後約10年に及ぶ代表作を収録	・母の進歩的な考えで、兄、姉と兄弟だけで上京。世田谷区立千歳中学校入学。住まいは、父の残した世田谷区成城の家。進学校で、勉強三昧の3年間だった
1958	14	・日米安保条約改定交渉開始	・年間広告費1000億円突破	・母の薦めた書物『科学の方法』（中谷宇吉郎著）に感銘をうける
1959	15	・一万円札発行 ・安保改定反対運動起こる ・皇太子御成婚 ＊深夜放送始まる／カミナリ族	・ル・コルビジェ設計の国立西洋美術館が上野に開館 ・『ノイエ・グラフィックス』創刊（スイス） ・季刊『グラフィック・デザイン』創刊（勝見勝編）	
1960	16	・日米新安保条約調印、成立 ・NHKほか、カラーテレビ本放送開始 ・東京都の人口が1000万人を突破 ＊『太陽がいっぱい』／ダッコちゃん	・『デザイン』（美術出版社）創刊 ・日本デザインセンター設立 ・世界デザイン会議が初めて日本（東京）で開かれる。世界二十数ヶ国から百名近いデザイナーが来日 ・ハイライトのデザイン公募、和田誠の作品を採用	・都立戸山高校入学。名門校で、東大受験が当たり前の校風にしだいに疑問を感じるようになり、二学期には登校拒否をするようになった。その間、抽象画を描きまくる
1961	17	・株価の大暴落 ・松川事件被告に無罪判決 ＊マーブルチョコレート ♪「銀座の恋の物語」／「上を向いて歩こう」	・東京アートディレクターズクラブ、東京アートディレクターズクラブに改称 ・東京ADC賞。金賞＝亀倉雄策（東京オリンピック公式ポスター）	・都立戸山高校を退学、自由な校風の私立成城学園に1年生から再入学した
1962	18	・堀江謙一、ヨットで太平洋単独横断 ・キューバ危機 ♪「遠くへ行きたい」／「可愛いベイビー」	・東京ADC賞。金賞＝亀倉雄策、村越襄、早崎治（東京オリンピック公式ポスター） ・日本広告技術協議会（NAAC）結成	・ビジュアルデザイン研究所（東京教育大学 高橋正人主宰）に通い、バウハウスや、亀倉雄策、田中一光、杉浦康平、和田誠らの作品を知る
1963	19	・三池炭鉱爆発事件 ・ケネディー大統領暗殺 ＊『鉄腕アトム』 ♪「こんにちは赤ちゃん」	・国際グラフィックデザイン団体協議会（ICOGRADA）設立（ロンドン） ・バウハウスと今日の芸術展（草月会館） ・ソウル・バス来日、講演（草月会館）	・担任は河村政敏先生。伊原通夫（彫刻家）、秋山英夫（ドイツ文学者）らと出会う
1964	20	・米軍のベトナム戦争介入開始 ・東海道新幹線開通。首都高速道路開通 ・第18回オリンピック東京大会	・東京オリンピックのCIが確立し「デザインガイド・シート」が作成され、ピクトグラム（絵ことば）が会場で広く使われる	・多摩美術大学グラフィックデザイン科入学

西暦	1965	1966	1967	1968	1969	1970	1971	1972	1973
年齢	21	22	23	24	25	26	27	28	29
社会・世相	・米、ベトナム北爆開始 ・朝永振一郎、ノーベル物理学賞受賞 ＊『赤ひげ』／エレキギター	・中国で文化大革命起こる ・日本の人口が1億人を超える ＊ビートルズ来日／『ウルトラマン』 ♪「バラが咲いた」／「君といつまでも」	・美濃部亮吉、東京都知事に当選 ＊『卒業』	・公害対策基本法公布 ♪「世界は二人のために」	・川端康成、ノーベル文学賞受賞 ＊『2001年宇宙の旅』 ・警視庁、東大安田講堂封鎖を解除 ・米のアポロ11号月面着陸 ＊『イージー・ライダー』／ボーリング ♪「黒ネコのタンゴ」	・3億円強奪事件 ・米原子力空母が佐世保港に入港 ・日本万国博覧会開催（大阪） ・全国で反安保統一行動、77万人が参加 ・赤軍派、日航機よど号をハイジャック	・沖縄返還協定調印 ・円、変動相場制へ移行	・第11回冬季オリンピック札幌大会 ・連合赤軍による浅間山荘事件	・オイルショック。卸売物価暴騰 ・米、ウォーターゲート事件
デザイン	・グラフィックデザイン展「ペルソナ」（銀座・松屋）。粟津潔、宇野亜喜良、田中一光、永井一正、福田繁雄、細谷巌、横尾忠則、和田誠他	・第1回ワルシャワ国際ポスタービエンナーレ。金賞＝永井一正、田中一光 ・日本万国博覧会シンボルマーク決定＝大高猛	・日本万国博覧会公式ポスター＝亀倉雄策（海外向け）、福田繁雄（国内向け） ・札幌冬季オリンピック公式ポスター＝河野鷹思	・第2回ワルシャワ国際ポスタービエンナーレ開催。金賞・特別賞＝亀倉雄策。銀賞＝田中一光、永井一正 ・札幌冬季オリンピック第1号ポスター＝亀倉雄策 ・日本のポスター100年展（銀座・松屋） ・日宣美公募審査、日宣美粉砕共闘により阻止される。第19回日宣美中止	・東京イラストレーターズ・クラブ第1回展開催 ・ギャラリー「プラザディック」京橋に開設される	・日本万国博覧会開催。デザイン顧問＝勝見勝 ・日宣美解散式5会場同時開催 ・『横尾忠則個展』（ニューヨーク近代美術館） ・『バウハウス50年展』（東京国立近代美術館） ・『山名文夫イラストレーション作品集』刊行		・『グラフィックイメージ'72』開催。福田繁雄、伊藤隆道、黒田征太郎ら10名の作品展 ・デザイン・イヤー展覧会（8都市を巡回） ・世界インダストリアルデザイン会議開催	
五十嵐威暢	・大学での課題は、ビジュアルデザイン研究所ですでに勉強していたので、あまり刺激がなく、アルバイトばかりしていた ・このころ「空間から環境へ」展（銀座・松屋にて開催）を見て、衝撃をうける。デザイン、グラフィック、プロダクト、建築、彫刻というジャンルを超えた世界に可能性を感じた		・4年生の時、新設のピュアグラフィックコースを専攻。建築のグラフィック、サイン計画、CI、エディトリアルデザインなどを学んだ	・多摩美術大学グラフィックデザイン科卒業 ・グラフィックデザイン科研究室の設置と共に初めての副手となる ・6月、カリフォルニア大学ロサンゼルス校大学院へ留学	・個展（UCLA Recreation Center ロサンゼルス） ・12月、カリフォルニア大学ロサンゼルス校大学院修士課程修了 ・最短で修了したため、余った奨学金と時間で、全米を車で旅する	・日本に帰国 ・3月3日、株式会社EDIを立ち上げる ・このころ、インテリアデザイナーの倉俣史朗、内田繁、彫刻家の田中信太郎を知る	・4月、五十嵐威暢デザイン事務所として再スタート	・山中湖に別荘を建てる（設計　内田繁）	・2月、初個展「動物イラスト展」（ギャラリーフジエ） ・コーヒーショップ「木馬」ロゴなど

1980	1979	1978	1977	1976	1975	1974
36	35	34	33	32	31	30
・大平首相、心筋梗塞で死去。鈴木善幸内閣成立 ・第22回オリンピック・モスクワ大会。日・米・西独など不参加	・サッチャー、初の英国女性首相に ・第2次オイルショック *インベーダーゲーム ♪「関白宣言」	・日中平和友好条約調印 ・新東京国際（成田）空港開業 *『未知との遭遇』 ♪『UFO』	・王貞治本塁打756本の世界記録 ・中国、文化大革命終結宣言 *『宇宙戦艦ヤマト』 ♪「津軽海峡冬景色」	・田中角栄前首相、ロッキード事件で逮捕 ・毛沢東死去、華国鋒首相が党主席に就任 ・ソ連空軍ミグ25、函館空港に着陸。米に亡命 *『限りなく透明に近いブルー』 ♪「およげ！たいやきくん」/「北の宿から」	・沖縄海洋博開催 ・エリザベス英女王夫妻来日 *『ジョーズ』 ♪「シクラメンのかほり」	・三菱重工ビルで爆弾爆発 ・佐藤栄作前首相、ノーベル平和賞受賞 *『ノストラダムスの大予言』 ♪『襟裳岬』
・日本文化デザイン会議結成。第1回横浜会議 ・第1回日本グラフィックデザイン会議 ・白川義員、マッド・アマノの「パロディー」裁判	・第29回アスペン国際デザイン会議開催。田中一光、永井一正らが講演 ・『イラストレーション』創刊（玄光社）	・日本グラフィックデザイナー協会（JAGDA）発足 ・JAGDA第1回総会（草月会館）	・東京ADC25周年記念「メディア・アート展」（新宿・伊勢丹） ・日本のイラストレーション展（パリ、ロンドン）	・『流行通信』（流行通信社）創刊 ・東京デザイナーズ・スペース（TDS）青山に開設 ・第6回ワルシャワ国際ポスタービエンナーレ'76（広告部門）金賞＝中村誠	・「日本のグラフィックス5人展」開催。田中一光、永井一正、福田繁雄他（ローザヌ他に巡回）	・ザ・ポスター展「ニュー・ミュージック・メディア」のための原画展（渋谷パルコ）（京都）
・金沢市立図書館サイン計画 ・日本サインデザイン協会公共部門最優秀デザイン賞受賞（北塩原コミュニティセンターサイン計画） ・第9回ブルノ国際グラフィックデザインビエンナーレ銅賞受賞	・ラハティ国際ポスタービエンナーレ銅賞受賞 ・個展（東京デザイナーズ・スペース） ・千葉大学工学部デザイン科講師を務める（〜'83年） ・「日本のポスター展」（工芸美術館 チューリッヒ）出品	・第7回ワルシャワポスタービエンナーレ佳作 ・個展（プリントギャラリーアムステルダム） ・個展（東京デザイナーズ・スペース） ・『施工』表紙（〜'79年） ・日本タイポグラフィ協会『T』誌ロゴなど	・『世界のレターヘッド』（誠文堂新光社）編集 ・「讃美ヶ丘サマーフェスティバル」シンボルマーク、ミサワホーム総合研究所壁面グラフィックなど	・1年間の教員生活を終了し帰国 ・第6回ワルシャワ国際ポスタービエンナーレ佳作 ・個展「JAZZ15のバリエーション」（東京デザイナーズ・スペース） ・「現代ポスター展望展」（西武美術館）出品 ・サミットストアCI、ZEN環境設計ポスター、「サマージャズ」ポスター、UCLAポスター、シチズンショッピングバッグなど	・2月、第2回個展「五十嵐威暢展②」（ギャラリーフジエ） ・カリフォルニア大学ロサンゼルス校デザイン科講師として招かれ渡米。チャールズ＆レイ・イームズと出会う ・西武百貨店ブックセンター包装紙、内田繁展ポスターなど	・ZEN環境設計ロゴ、「ニュー・ミュージック・メディア」ポスター、「ボーカルフェスティバル」ポスター、野生動物保護ポスター、45靴店ポスターなど

1981	1982	1983
37	38	39
♪「ダンシングオールナイト」 *「ジョン・レノン射殺される／『地獄の黙示録』 事件」、最高裁が東京地検へ「差し戻し判決」 ・自動車の輸出量をめぐり日米貿易摩擦 ・ローマ法王ヨハネ・パウロ2世来日 ・福井謙一、ノーベル化学賞受賞 ・イラン米大使館占拠で人質444日ぶり解放 *『窓ぎわのトットちゃん』 ♪「ルビーの指環」／「スニーカーブルース」	・日航機、逆噴射で羽田空港前海面に墜落 ・ホテルニュージャパン火災惨事 ・東北・上越新幹線開通 *『ET』／『蒲田行進曲』 ♪「セーラー服と機関銃」／「待つわ」	・東京ディズニーランド開園 ・比の野党指導者アキノ亡命先から帰国直後マニラ空港で暗殺される ・大韓航空機、ソ連軍機に撃墜される *『おしん』ブーム／『気くばりのすすめ』 ♪「矢切の渡し」／「さざんかの宿」
・JAGDA、ICOGRADAに正式加盟 ・JAGDA『年鑑日本のグラフィックデザイン』（講談社）創刊 ・「AXISビル」オープン（六本木）。TDSが青山から「AXISビル」へ移転 ・オランダADC主催「ジャパン・デイ」開催（アムステルダム） ・東京ADC最高賞＝井上嗣也（パルコのキャンペーン、チャック・ベリー）	・日本デザイン・コミッティー30周年記念会員展「DESIGN19」開催（銀座・松屋） ・世界のポスター10人展（日本橋高島屋）田中一光、福田繁雄、ミルトン・グレイザー他 ・東京ADC創立30周年記念出版『アートディレクション・ツデイ』 ・東京ADC最高賞＝サイトウ・マコト、日比野克彦、与田弘志、岡部正泰（ガロ洋装店のポスター）	・平和のためのポスター展（広島平和記念館）。JAGDA会員の自主制作による「ヒロシマ・アピールズ」展。大賞＝日比野克彦 ・第1回JACA日本イラストレーション展。大賞＝日比野克彦
・個展（東京デザイナーズ・スペースオープンギャラリー） ・環境のグラフィックデザイン（商店建築社）刊行 ・AGI（国際グラフィック連盟）会員となる ・『グラフィス』誌（スイス）に作品が紹介される ・『室内』の表紙デザイン（写真 藤塚光政）（〜'97年）、立正大学熊谷図書館サイン計画、『デザインニュース』表紙など ・個展（パルコストリートギャラリー） ・個展（松屋デザインギャラリー） ・二人展（アートセンター・カレッジ・オブ・デザイン カリフォルニア） ・金沢工業大学CI、パルコ・パート3サイン計画、虎ノ門NNビルサインデザイン、「現代日本ポスター展」ポスター、UCLAアジアパフォーミングアーツ研究所「NOH」ポスター、日本広告技術協議会「NAAC」トロフィーなど ・立体アルファベット作品（ABSプラスチック、ミラー、クローム＋ゴールド、コンクリート、ウッド）制作 ・青山にショールーム開設 ・ポスター数点がニューヨーク近代美術館のパーマネントコレクションとなる	・国際科学技術博覧会「EXPO'85」公式ポスター、「ハワイのグラフィックデザイン展」ポスター、ポニー「コスモス」レコードジャケット、エイベルカレンダー、CSデザイン賞トロフィー、モービル石油トロフィーなど ・「世界のトレードマークとロゴタイプ」（グラフィック社）編集	・『スペースグラフィック』（商店建築社）刊行 ・ニューヨーク近代美術館ポスターカレンダー制作（'84年から'91年までの8年）、ギフトショップで販売される ・カルピス食品CI、アルファベットギャラリー「アルファベットカード」、ザ・スクエア総合グラフィック計画と彫刻、秋田市立中央図書館ステンドグラスデザインなど ・立体アルファベット作品（アルミニウムシリーズ全25種）制作

1984	1985	1986	1987
40	41	42	43
・グリコ・森永脅迫事件 ・第23回オリンピック・ロサンゼルス大会。ソ連、東側諸国不参加 ・千円、五千円、一万円札の新札発行 ♪「涙のリクエスト」 *『風の谷のナウシカ』/『お葬式』	・日航ジャンボ機、御巣鷹山に墜落 ・ソ連、ゴルバチョフが共産党書記長に ・日本電信電話会社（NTT）と日本たばこ産業株式会社がスタート ♪「ウィ・アー・ザ・ワールド」 *『モモ』/『アマデウス』/『ドラゴンクエスト』などファミコン流行	・チェルノブイリ原発事故 ・土井たか子、社会党委員長に就任 ・米スペースシャトルが発射直後爆発 *『バック・トゥ・ザ・フューチャー』	・ブラック・マンデー、NY株式市場大暴落 ・国鉄分割民営化によりJR新法人へ *『サラダ記念日』/『マルサの女』
・JAGDA、社団法人に ・「日宣美展'53〜'59展」（TDS） ・第9・10回ワルシャワ国際ポスター・ビエンナーレ（商業部門）金賞＝サイトウマコト ・「追悼 勝見勝展」（AXISギャラリー）	・クリエイションギャラリーG8の前身G7ギャラリーが銀座に開設される ・第1回世界ポスタートリエンナーレトヤマ。金賞A部門＝宇野泰行、B部門＝サイトウマコト ・日仏現代ポスター交流展（有楽町マリオン） ・東京ADC最高賞＝佐藤晃一（レコードジャケットShogunイラストレーション） ・「アートディレクター○△□展」（G7ギャラリー）	・日本のイラストレーション'86展。大橋正、粟津潔、福田繁雄、ペーター佐藤他 ・TDS会員総出演「10年前の作品と現在の作品」展（TDS） ・東京ADC最高賞＝葛西薫（サントリー生ビール モルツの新聞広告）	・第1回ニューヨークADC国際展。金賞＝サイトウマコト ・東京タイポディレクターズクラブ結成 ・第7回ラハティポスタービエンナーレ商業ポスター1位＝勝井三雄 ・東京ADC最高賞＝大竹伸朗『LONDON／HONCON 1980』ブック＆エディトリ
・事務所名を「イガラシ・ステュディオ」と改称（南青山） ・スミソニアンインスティテュートワシントンに招かれ講演 ・第10回ワルシャワ国際ポスタービエンナーレ銅賞受賞 ・個展（ポートフォリオセンター アトランタ） ・三井銀行CI、ノーリツロゴ「神奈川芸術祭」ポスター、ザンダース（独）ポスター、ニューヨーク近代美術館ショッピングバッグ・トランプカード・ポスター、ALGLテーブルなど	・米国永住権取得。「Igarashi inc.」（ロサンゼルス）設立 ・AGIの理事に就任（〜'91年）。JAGDA理事（〜'96年） ・国際ジャズポスター銀賞受賞 ・ロサンゼルスADC賞受賞 ・二人展「三つのオーソドックス 五十嵐威暢・佐藤晃一展」（G7ギャラリー） ・7人の作品集『SEVEN』（クラシック社）刊行 ・コーディネーターとしてアフリカ自然保護ポスターコンテストに関わり、外務大臣より表彰される ・マイケル・ピータース・グループ本社（ロンドン）数字彫刻	・「3」、ホンダ本社ビルサイン計画、慶應義塾大学図書館サイン、ザンダースポスターなど ・立体アルファベット作品（ブロンズ、ORI、Hako）制作 ・CSデザイン賞金賞、銅賞受賞 ・プロダクトデザインを始める ・『世界のレターヘッド』（グラフィック社）編集 ・サントリーホールCIとサイン計画と彫刻「響」、明治乳業CI、レガムコードレステレフォン（フォルマー）など ・スタンフォード大学デザイン会議に招かれ講演 ・立体アルファベット作品（アーチ）制作 ・OUN（アウン）プロジェクト（電通・サントリー共同出資に参加。ボールクロック、デュアルフェイスクロック制作	・『世界のトレードマークとロゴタイプ』（グラフィック社）刊行 ・『イガラシ・アルファベッツ』（ABCフォーラグ社 スイス）刊行 ・『世界のトレードマークとロゴタイプ2』（グラフィック社）、『アメリカのトレードマークとロゴタイプ』（誠文堂新光社）編集

年	年齢	（社会・世相）	（デザイン界）	（活動）
1988	44	・リクルート事件 ・第24回オリンピック・ソウル大会 ・瀬戸大橋、青函トンネル開通 ＊『となりのトトロ』／『ノルウェイの森』 ♪「乾杯」／「パラダイス銀河」	アルデザイン ・AGI（国際グラフィック連盟）総会、日本で初めて開催 ・KAGU・東京デザイナーズウィーク'88展（AXISギャラリー、松屋、G7ギャラリー他 ・第12回ワルシャワ国際ポスタービエンナーレ金賞＝青葉益輝（商業部門）、松永真（イデオロギー部門）	・個展（University of Washington, School of Art Gallery シアトル） ・個展「IGARASHI NUMBERS」（ギンザグラフィックギャラリー） ・個展（MacQuaries Gallery シドニー） ・個展「五十嵐威暢彫刻・版画展」（有楽町朝日ギャラリー） ・「CIグラフィックス展」参加（西武百貨店渋谷店B館） ・クボタコンピュータCI、ポリゴンピクチュアズCI、世界デザイン博覧会'89ポスター、アフリカ ハンガープロジェクトロゴとトロフィーなど ・立体アルファベット作品（ミラーシリーズ）制作 ・CSデザイン賞銀賞受賞 ・デザインフォーラム銅賞（日本デザインコミッティ） ・アスペンデザイン会議に招かれ講演 ・個展（von Oertzen Gallery フランクフルト） ・OUNシステムアルバム、FISSOアートステーショナリー、ポラロイド「インパルス」ポスター、コクヨ彫刻「K」など
1989	45	・1月7日天皇崩御。昭和から平成へ ・大型間接税「消費税」を実施 ・ベルリンの壁、28年ぶりに消滅 ＊美空ひばり死去／『ダイ・ハード』 ♪「川の流れのように」／「人生いろいろ」	・世界デザイン博覧会EXPO'89、世界デザイン会議開催（名古屋） ・東京イラストレーターズ・ソサエティ設立 ・東京ADC最高賞＝澤田泰廣（サントリー／エンシェントエイジのポスター） ・東京ADCが「ADC広告大学」を銀座セゾン劇場で開催 ・『東京ADC WHO'S WHO』（美術出版社）	・第2回勝勝賞受賞 ・ノルウェーのグラフィックデザイナー協会に招かれ講演 ・ロサンゼルスADC最優秀デザイナー賞受賞 ・多摩美術大学二部（現在、造形表現学部）デザイン科を開設。学科長となる（〜'93年） ・カリフォルニア大学デザイン学部客員教授となる（〜'91年） ・『世界のレターヘッド2』、『世界のグリーティングカード』、『世界の名刺』（グラフィック社）編集 ・個展「リビングオブジェクト展」（有楽町西武クリエイターズギャラリー、ギャラリー91 ニューヨーク、IDCNY ニューヨーク、GoMA ロサンゼルス） ・IMONOスツールほか、STAINLESS フラットウェアほか、ザンダース見本市ブース、日産（米）彫刻「インフィニティ」（全米各地）など
1990	46	・東西ドイツ統一 ・大阪で「花の万博」開催	・創立30周年記念日本デザインセンター作品展（東京セントラル美術館）	・IDアニュアル・デザイン・レビュー賞受賞（『ID』誌主催 ニューヨーク）



	1991	1992	1993	1994	1995
齢	47	48	49	50	51
世相	・イラクのクウェート侵攻、湾岸危機 ・バブル経済崩壊 ＊『ちびまる子ちゃん』／ティラミス ・湾岸戦争勃発 ・ソ連崩壊。独立国家共同体誕生 ＊『羊たちの沈黙』 ♪「SAY YES」	・PKO協力法成立 ・毛利衛、スペースシャトルで宇宙へ ・第25回オリンピック・バルセロナ大会 ＊「もつ鍋」 ♪「君がいるだけで」	・皇太子さま、雅子さまご成婚 ・細川連立内閣成立 ・北海道南西沖地震で奥尻島被害 ・Jリーグ開幕 ＊『マディソン郡の橋』／ジュリアナブーム	・村山富市社会党委員長首相に ・大江健三郎、ノーベル文学賞受賞 ・松本サリン事件 ＊『大往生』／『遺書』／コギャルブーム	・阪神大震災、死者6308人 ・地下鉄サリン事件、オウム事件摘発 ＊『フォレスト・ガンプ』／『スピード』
作品・展覧会	・グラフィックデザインの今日（東京国立近代美術館工芸館） ・個展（Vorarlberger Landhaus オーストリア） ・サントリーホールのシンボルマークがコーポレートロゴタイプとして使用される ・晴海旅客ターミナル床面グラフィック、ナイキ彫刻「180」など ・カッサンドル展（東京都庭園美術館） ・日本のポスター100展（銀座・松屋） ・東京ADC最高賞＝立花ハジメ「APE CALL FROM TOKYO」のポスター凸版印刷 ・東京ADC最高賞＝佐藤雅彦、中島信也、大島征夫ら（フジテレビ春のキャンペーンのCM）	・JAGDA平和と環境のポスター展「i'm here」（銀座・松屋） ・東京ADC最高賞＝草間彌生、眞木準（朝日新聞社「世界の顔メタモルフォーゼ」のCM）	・東京ADC創設40周年記念展「FROM TOKYO」（有楽町アート・フォーラム） ・石岡瑛子、映画『ドラキュラ』の衣装でアカデミー賞受賞 ・東京ADC最高賞＝瓦林智、田中徹（富士写真フィルム「フジカラー写ルンです」のCM）	・現代ポスター競作展（銀座・松屋）。21人の巨匠と若手21人「LIFE」ポスターの競作 ・トスカーニ（ベネトン・ジャパン）「兵士の服」の新聞広告	・JAGDA平和と環境のポスター'95展（銀座・松屋） ・欧米のポスター100展（東京ステーショ
活動	・TED2会議（モントレー・カリフォルニア）に招かれ講演 ・『世界のトレードマークとロゴタイプ3』（グラフィック社）編集 ・AIGA・ニューヨークに招かれ講演 ・ニューヨーク近代美術館ショッピングバッグ、A・I・M CI、Richard Saul Wurman 彫刻「10」、府中インテリジェントパーク彫刻 ・作品集『デザインのぐう・ちょき・ぱぁー』（グラフィック社）刊行	・作品集『Igarashi Sculptures』（朗文堂）刊行 ・晴海旅客ターミナル「NSEW」「ドムス」誌彫刻など	・iF賞（インダストリーフォーラムデザインハノーバー）受賞 ・個展「EAST LOOKS WEST」（Deutsches Plakat Musium エッセン） ・『YMD-Ancient Arts, Contemporary Designs』（朗文堂）刊行	・『世界の3Dグリーティングカード』（グラフィック社）編集 ・ニューヨーク近代美術館トランプカード、モリサワポスター、コーレイロゴ、YMDコーヒー＆ティーカップ「TSUBASA」など	・本拠地をロサンゼルスに移し、彫刻家に転身 ・個展「3Dアルファベット展」（オースティン近代美術館 ベルギー） ・コサイン幼児用システム家具、YMDランプ、マック・ザ、ポイントシステム布団など ・個展「カタチになる夢 50のプロジェクトから」（福岡、金沢、東京、札幌）開催、CD-ROM作品集発売 ・ドムスアカデミー（ミラノ）に招かれ講演

ンギャラリー）

2002	2001	2000	1999	1998	1997	1996
58	57	56	55	54	53	52
・ワールドカップ日韓共同開催 ・米英軍によるアフガニスタン空爆 ・北朝鮮拉致被害者帰国 *ベッカム／たまちゃん	・米、同時多発テロ事件 ・国内で狂牛病の牛を確認 *『千と千尋の神隠し』／『ハリー・ポッター』	・三宅島噴火 ・第27回オリンピック・シドニー大会 ・雪印乳業の乳製品による食中毒発覚 ・北九州バスジャック事件 *「バトル・ロワイアル」 ♪「TSUNAMI」	・東京都知事に石原慎太郎当選 ・茨城県東海村で国内初の臨界事故 *iモード／アイボ ♪「だんご3兄弟」	・日本長期信用銀行、日本債券信用銀行破綻 ・第18回冬季オリンピック・長野大会 ・和歌山ヒ素入りカレー事件 *『リング』 ♪「夜空ノムコウ」	・香港、1世紀半ぶりに中国へ返還される	・O-157による食中毒多発 ・ペルー日本大使公邸をゲリラが占拠 ・薬害エイズ訴訟で和解 ・第26回オリンピック・アトランタ大会 ・神戸連続児童殺傷事件
・第4回亀倉雄策賞＝佐藤可士和 ・東京ADCグランプリ＝浅葉克己（特殊製紙「トンパ『一二三』」） ・「横尾忠則　森羅万象展」（東京都現代美	・第3回亀倉雄策賞＝原研哉 ・回顧展「イームズ・デザイン展」（東京都美術館）開催。日本での初めての展覧会	・第2回亀倉雄策賞＝永井一正 ・東京ADCグランプリ＝米村浩、中島哲也、ルイジ・トッカフォンド（ユナイテッドアローズ） ・「日宣美の時代」展（ギンザグラフィックギャラリー）	・第1回亀倉雄策賞＝田中一光 ・東京ADCグランプリ＝葛西薫、ジャン也（サッポロビール「黒ラベル」TVCM）	・東京ADCグランプリ＝マイケル・プリーヴら（ナイキジャパン「GOOD VS EVIL」のCM） ・東京ADCグランプリ＝田中一光（「サルヴァトーレ・フェラガモ展」のポスター、グラフィックデザイン、環境空間）	・「亀倉雄策のポスター」展開催（東京国立近代美術館フィルムセンター） ・回顧展「倉俣史朗の世界」（原美術館）	・東京ADCグランプリ＝サイトウマコト（バツのポスター）
・JR札幌駅の大時計、JRタワーのロゴと展望室「タワー・スリーエイト」の彫刻作品「山河風光」を制作。これを機に故郷滝川市の街作り構想が始まる。五十嵐アート塾発足 ・ジャパンソサエティ（ニューヨーク）に招かれ講演	・新潟スタジアムロゴ、多摩美術大学彫刻「Dragon Spine」、横浜市北部斎場彫刻など	・個展（Tuner Martin Limited Collection Palo Alto） ・個展「木と紐の仕事」（ギャラリーなつか） ・個展「木と石の仕事」（ギャラリーTRY） ・リンクワールドロゴ、東京外国語大学彫刻「Sea of words」、都営地下鉄大江戸線大門駅彫刻「波のリズム」、北九州市立自然史博物館・歴史博物館彫刻など	・中野坂上再開発区組合彫刻「波光」など	・個展（MUSEO JOSE LUIS CUEVA GALERIA MEXICANA DE DISENO　メキシコ） ・作品集『Takenobu Igarashi』（Axel Menges　ドイツ）刊行 ・Modelista　ロゴ、山之内製薬彫刻「ロータス」、救急救命財団彫刻「雲のレリーフ」など	・The World Master, Takenobu Igarashi『Hei-long-jiang Province Fine Arts Publishing House of China』刊行 ・王子製紙ロゴ、麻布十番彫刻「KUMO」「NUNO」など ・飛騨高山美術館ロゴと彫刻「Crystal in Space」、スペースデザインロゴ、すみだトリフォニーホール彫刻「Listen to music」など	・個展「五十嵐威暢彫刻展」（細見画廊） ・多摩美術大学ロゴマークと60周年ふろしき、フューチャーオフィスデザインコンペティション'95ポスター、木村硝子店醤油差し、アバンティ老眼鏡など ・『デザインすること、考えること』（朝日出版）刊行

2005	2004	2003
61	60	59
*電車男 ・愛知万博、「自然の叡智」をテーマに開催	・新潟県中越地震、スマトラ沖地震発生 ・第28回オリンピック・アテネ大会 ・プロ野球大再編 ・新札発行 *「冬ソナ」ブーム	♪「お魚天国」 ・イラク戦争、フセイン政権崩壊。反戦の波が世界を覆う ・新型肺炎〈SARS〉が世界的流行 ♪「世界に一つだけの花」
・第7回亀倉雄策賞＝勝井三雄 ・「チャマイエフ＆ガイスマー展」（ギンザ・グラフィックギャラリー）	・金沢21世紀美術館オープン ・ニューヨーク近代美術館リニューアルオープン（設計 谷口吉生） ・第6回亀倉雄策賞＝服部一成	術館） ・世界グラフィックデザイン会議、名古屋で開催 ・第5回亀倉雄策賞＝仲條正義 ・東京ADCグランプリ＝原研哉、藤井保（良品計画「無印良品（地平線）」のポスター、新聞広告、雑誌広告、グラフィックデザイン）
・1月、横須賀市秋谷のアトリエで本格的に活動を開始する ・芝浦工業大学豊洲キャンパスなどの彫刻を制作 ・個展「漆黒のミラージュ」（ギャラリーIVORY） 現在、多摩美術大学客員教授・評議員、金沢工業大学デザイン顧問、札幌市インタークロス・クリエイティブセンター・チーフアドバイザー、五十嵐アート塾・塾長	・滝川市一の坂西公園彫刻「Dragon Spine」（愛称「ニョキニョキ」）など ・6月、仕事の拠点を20年ぶりにロサンゼルスから日本へ移す ・滝川市の祖父の蔵をアートスペース「太郎吉蔵」としてプレオープン	・九州大学医学部付属病院彫刻「Bouquet-A.B.」など ・5月、NPO法人アートチャレンジ滝川設立 ・サントリー九州熊本工場噴水彫刻、伊那中央病院彫刻「天までとどけ」、東京理科大学野田校舎彫刻「五花協奏」など

あとがき

昨年の初夏に五十嵐威暢さんが来訪され、この六月にロサンゼルスを引き上げ日本に帰って来たということをうかがいました。直接お会いしたのは五年ぶりでしょうか。いま、横須賀の秋谷に家を建てており、これが完成すれば、本格的に日本で活動するということでした。その時に、このタイムトンネルの話をし、考えてもらえませんかとお願いしました。五十嵐さんとはギャラリーオープンの年に展覧会をお願いして以来、なにか節々でお会いしていたように思います。

今回のタイムトンネルは、過去二〇回と比べると随分雰囲気が違うと思います。なんといっても現在の肩書きが彫刻家なのですから、このシリーズとしては、異例の人選だといえるでしょう。前述のとおり五十嵐さんと初めてお会いしたのは、クリエイションギャラリーG8（当時はG7ギャラリー）を立ち上げた年の一九八五年のことでした。当時、ギャラリーでは数人のグループ展を企画しており、この時は佐藤晃一さんと五十嵐威暢さんの二人展をお願いしました。

お二人は、写真が中心だった当時のデザイン界で、非常にグラフィカルで特徴的な仕事をしていました。このお二人は、表現においては両極でしたが、なにかとても似た匂いが感じられ、二人展を企画したのでした。ご本人たちもお互いの仕事への共感が高かったということで実現したのですが、これが［二つのオーソドックス］展になりました。

南青山の五十嵐さんの事務所を訪ねて一番驚いたのが、広報担当というスタッフがいたことでした。その後も多くのデザイン事務所やデザイナーのみなさんとお仕事をさせていただきましたが、とても珍しいことだと思います。その意味でも、非常にアメリカナイズされた、先進的な仕事の仕方をされていたと思います。展示

ガーディアン・ガーデン
クリエイションギャラリーG8
ディレクター　大迫修三

作品は、MoMAのカレンダーが中心でしたが、お話をうかがっているうちに、五十嵐さんの肩に力の入っていない仕事のされかたにとても興味をもったものでした。

MoMAは当時、ポスターやプロダクト製品もパーマネントコレクションに入れるなど、美術館としては先進的な存在で、そのショップのカレンダーを日本人デザイナーが受注したというのは、とても驚くべきことでした。このポスターカレンダーは一九八四年に始まるのですが、このニュースはデザイン界のみならず、四大紙で紹介されるなど、一般的にも大きな話題を提供しました。しかし、お話を伺ってみると、なんと自分でプレゼンをして決めていただいたという、当たり前といえばあたりまえですが、その行為にびっくりした記憶があります。その時に、興味はすでにグラフィックからプロダクトに移られており、一〇年単位の人生計画をもたれており、五〇歳を機にアメリカへ渡るということも話されていました。

その後も、なにかにつけて五十嵐さんからは、いろいろなお話を伺い影響を受けてきました。なぜ、世の中の事件についてデザイナーが発言しないのか？　漫画家や映画監督よりも社会認識はずっとあるはずなのに、なぜ新聞社はデザイナーにコメントを求めないのかなど、いつもデザイナーの社会的な役割ということを発言されていて、そのことが私の頭の片隅にもあったように思います。

当ギャラリーでは、九〇年には秋山孝さんの個展のゲストとして、また、九一年のニューヨークADC展のトークショーではアメリカでのMacの普及状況の話を伺い、それに触発されて早速翌年に「Design Works on the Macintosh」という展覧会を開くことにもなりました。九四年には、三木健さんの個展のゲストとして佐藤卓さんと一緒にトークショーをお願いしてます。九八年の亀倉雄策追悼記念展では、彫刻作品を出品していただきましたし、九七年には知人の会社のシンボルマークのデザインをお願いした事もありました。この時も、「すでに彫刻家ですからデザインの仕事は原則やりません」とのことでしたが、無理を言って引き受けていただきました。

今回、取材のために秋谷のご自宅とアトリエを訪ねましたが、そのたたずまいは私の想像をすっかり裏切るものでした。私の方では、青山の事務所、そしてロスのご自宅、事務所のイメージから、コンクリート打ちっ放しのモダンな建築をイメージしていたのですが……。そのあたりの心境の変化もこの冊子の中で語られてい

ます。デザイナーからアーティストへの転身。よくある話のようですが、五十嵐さんの気負いのない生き方を、とても新鮮に感じました。

五十嵐さんは七〇年代、八〇年代にグラフィックデザイナーとして、またＣＩデザイナーとして活躍しながら、積極的にプロダクト製品を開発し、業界全体の動きとは一線を画して独自の世界をつくってこられました。そして、過去のしがらみをすべて捨てて、彫刻家として一から出発するためにアメリカへ渡り、一〇年間無名の作家として活動されてきました。そして、いままた、日本へ戻って来られたわけですが、五十嵐さんの生き方は、多くの人にとって参考になるのではないかと、このタイムトンネルシリーズでの紹介となりました。淡々と語られているインタビューの中から、五十嵐さんの熱い思いを感じていただけたらと思います。

タイムトンネルシリーズ Vol.21
五十嵐威暢展『平面と立体の世界』

会期／二〇〇五年一〇月三一日（月）～一一月二五日（金）
主催／ガーディアン・ガーデン
　　　クリエイションギャラリーG8

編集・制作・デザイン／ガーディアン・ガーデン
取材・文／小山芳樹　ガーディアン・ガーデン
表紙写真／ Noreen Rei Fukumori

発行／株式会社リクルート
発行日／二〇〇五年一〇月三一日
　　　　　（株式会社リクルート　リクルートクリエイティブセンター）
〒一〇四―〇〇六一　東京都中央区銀座七―三―五
〇三―五五六八―八八一八

〒一〇四―八〇〇一　東京都中央区銀座八―四―一七
〇三―三五七五―五〇三六

印刷・製本／株式会社北斗社
本書掲載の写真、記事の無断転載を禁じます。

タイムトンネルシリーズ 小冊子

タイムトンネルシリーズの展覧会のために、毎回作家の方に長時間にわたるインタビューを行い小冊子にまとめています。幼少時代にはじまり、学生時代を経てクリエイターとしてデビューするまで、また現在の表現に対する思いなどを語っていただいています。

第1回　1994年1月
若尾真一郎 (イラストレーター) ※未刊

第2回　1995年2月
安西水丸 (イラストレーター)

第3回　1996年1月
高梨豊 (写真家)

第4回　1996年8月
佐藤晃一 (グラフィックデザイナー)

第5回　1997年2月
長野重一 (写真家)

第6回　1997年10月
和田誠 (イラストレーター)

第7回　1998年5月
亀倉雄策 (グラフィックデザイナー)

第8回　1998年10月
沢渡朔 (写真家)

第9回　1999年5月
矢吹申彦 (イラストレーター)

第10回　1999年11月
土田ヒロミ (写真家)

第11回　2000年5月
○△□長友啓典・浅葉克己・青葉益輝 (アートディレクター)

第12回　2000年10月
操上和美 (写真家)

第13回　2001年5月
山口はるみ (イラストレーター)

第14回　2001年10月
柳沢信 (写真家)

第15回　2002年5月
仲條正義 (グラフィックデザイナー)

第16回　2002年10月
大倉舜二 (写真家)

第17回　2003年5月
宇野亜喜良 (イラストレーター)

第18回　2003年10月
藤井保 (写真家)

第19回　2004年5月
細谷巌 (アートディレクター)

第20回　2004年11月
北井一夫 (写真家)

第21回　2005年10月
五十嵐威暢 (彫刻家・デザイナー)

参考文献・出典
『デザイン史年表』大橋紀生編 (美術出版社)
『アート・ディレクション・ツデイ』東京ADC編 (講談社)
『日本広告表現技術史』中井幸一著 (玄光社)
『戦後文化の軌跡1945-1995』(朝日新聞社)
『日本写真史概説』(岩波書店)
『日本現代写真史1945-1995』(平凡社)
『ADC年鑑』(美術出版社)
『現代デザイン事典』(平凡社)
『聞き書きデザイン史』(六耀社)
『世界デザイン史』(美術出版社)
『日本デザイン史』(美術出版社)
『日宣美の時代』(トランスアート)
『世界のグラフィックデザイナー100』アイデア編集部 (誠文堂新光社)
『クリエイション』亀倉雄策編 (リクルート)
『アイデア』(誠文堂新光社)
『デザイン』(美術出版社)
『Pen』(阪急コミュニケーションズ)
『スペースグラフィック』五十嵐威暢デザイン事務所 (商店建築社)
『SEVEN』五十嵐威暢編 (クラシック社)
『Igarashi Alphabets』五十嵐威暢著 (ABCフォーラグ社　スイス)
『Igarashi Sculptures』五十嵐威暢著 (朗文堂)
『デザインのぐぅ・ちょき・ぱぁー』五十嵐威暢著 (グラフィック社)
『デザインすること、考えること』五十嵐威暢著 (朝日出版)
『Takenobu Igarashi』(河北美术出版社　中国)
「未来の扉—情熱・発見・挑戦 五十嵐威暢の世界」北海道文化放送

写真撮影
足立秀樹
白鳥美雄
藤塚光政
藤原晋也
目羅勝
Dale Borman
Yoshi Hashimoto

PRODUCED BY RECRUIT

あとがきのあとがき

「タイムトンネルシリーズ」小冊子復刻版の刊行について

二〇二三年八月末に、リクルートの二つのギャラリー、クリエイションギャラリーG8とガーデン・ガーデンが閉館することになりました。私はこの二つのギャラリーをリクルート時代に立ち上げて、退社する二〇一二年三月末まで運営していました。その後は、スタッフの菅沼比呂志さん、小高真紀子さんが引き継ぎましたが、この二人もいまは退社し、それぞれの道を歩んでいます。

クリエイションギャラリーG8にはその前身があり、一九八五年一月一六日に買い取ったばかりの旧日軽金ビル（リクルートGINZA7ビル）の二階でG7ギャラリーとしてオープンしました。その後リクルート事件の影響などがあり、一九八九年にリクルートGINZA8ビルの一階に移転しました。一方、ガーディアン・ガーデンは一九九〇年に渋谷のライズビルの一階でスタートしたものの、バブル崩壊の影響で、銀座七丁目の小さなビルに移転、その後リクルートGINZA7ビル（現ヒューリック銀座7丁目ビル）の地下に移りました。

この本は「タイムトンネルシリーズ」と銘打って二つのギャラリーで同時開催した展覧会の企画に合わせて発行した小冊子を、カラー写真のページなどを加え、文字サイズを少し上げて読みやすくし、復刻したものです。

この展覧会は、前書きにもあるように、子供時代からはじまって、デビュー当時から現在までの作品を展示したもので、事前に三日から五日間に渡ってのロングインタビューを行いました。作家の一日の過ごし方から暮らしぶり、親や兄弟の話、子供時代から現在まで、仕事への取り組み方など、通常のインタビューでは出てこないようなあれこれを聞いています。それを六〇ページほどの小冊子にまとめ、会場で、印刷代だけと言っていい五〇〇円で販売していました。

当然、小さな会場での小さな出版物なので、印刷した部数が売り切れてしまえば、それでおしまい、というものでした。

しかし、読んでくれた多くの若手クリエイターからの、面白かった、すごく勇気をもらったなどという声を聞き、このまま終わらせるのはもったいないなと思っています。

一九九四年から始まったこの「タイムトンネルシリーズ」は、年二回、デザイナー、イラストレーターと写真家を交互に取り上げて開催していました。展覧会の準備と並行して、詳細な年譜を作り上げ、それをもとに行ったインタビューは、作家にとってもこちらにとってもとても膨大なエネルギーを費やしたとても密度の濃い時間でした。私のギャラリーの企画の中でも貴重な財産となっています。

五十嵐さんのこのタイムトンネル展からはすでに十八年が経とうとしています。五十嵐さんは、この展覧会のあと、自宅と事務所を札幌に移されました。そして生まれ故郷の滝川で、NPO法人を作り、展覧会やデザイン会議など、地元を元気にする活動を続けてこられました。私もお手伝いで、年に一回、足を運ぶことが十数年続きました。残念なことに、数年前にこの法人は解散となり、コロナもあってしばらくご無沙汰しておりましたが、いまもお元気に活躍されています。今回も当時からアシスタントであった羽田麻子さんに助けていただきました。

インタビューに登場するクリエイターの方々を脚注で紹介していますが、その中には鬼籍に入った方もいらっしゃいます。原稿は当時のままで、改訂を加えていませんが、お世話になった方も多く、心よりご冥福をお祈りしたいと思います。戦後の、そして昭和のデザイン界、広告界を築き上げた方々を近くで見続けたこともあって、この方々の作品や歴史を残せるようなことをやりたいと考えていたこともあり、この小冊子の復刻に動き始めました。

そこで、株式会社リクルートホールディングスのギャラリー担当の花形照美さんに相談し、同社から復刻版の編集・発行の許可をいただき、スタッフの方にも展覧会の時の写真を探して提供してもらいました。復刻とはいえ、レイアウトも新規で起こしていますので、一冊の完成データを作るのに、予想をはるかに超える時間がかかってしまいました。しかし、この復刻の計画のお話に、作家のみなさんは喜んでご協力くださっていますので、引き続き頑張っていきたいと思っています。販売は長いおつきあいの株式会社ADPの久保田啓子さんが快く引き受けてくださいました。もちろん、ご本人の五十嵐威暢さんをはじめ、ご協力いただいたみなさんにも、この場を借りて改めてお礼を申し上げます。

監修・発行　大迫修三

TIME TUNNEL SERIES
Vol.21

ガーディアン・ガーデン&クリエイションギャラリーG8
タイムトンネルシリーズ Vol.21
五十嵐威暢展「平面と立体の世界」
2005年10月31日→11月25日

五十嵐威暢

発行日————————2023年7月30日

著者————————五十嵐威暢
監修————————大迫修三
構成・デザイン——大迫修三、田中孔明

印刷・製本————株式会社マツモト
印刷協力————西田隆志(ノマドウェイ)

発行者————————大迫修三
販売————————株式会社ADP
〒165-0024
東京都中野区松が丘2-14-12
TEL 03-5942-6011
FAX 03-5942-6015
https://www.ad-publish.com
振替 00160-2-355359

©Takenobu Igarashi 2023　Printed in Japan
ISBN978-4-903348-60-5 C0023

本書は、ガーディアン・ガーデン&クリエイションギャラリーG8の展覧会「タイムトンネル」展開催時に株式会社リクルートより刊行。この度、判型、構成を改め、復刊致しました。